animal's fun club

animal's fun club

集合囉！ 超可愛の
黏土動物同樂會

豐富收錄 60+ 可愛造型動物，大人小孩都超喜歡！

preface

　　手作是從年輕到現在成二寶的媽後，仍擁有的最大愛好。

　　有了小孩，黏土更變成絕佳的手作類別，它是與孩子互動的有趣媒材之一。

　　對於這一本書特別有感觸，為了寫作者序，再次翻了合約時間，驚見已經是近三年前的事，剛好是大寶出生沒多久，沒想到現在二寶也要 10 個月了，而書終於要問世。

　　這本書從製作到完成，幸福製作團隊斷斷續續因不同心境而增加作品，最後作品太多，感謝貼心的總編麗玲決定分為兩輯出版，讓我們可以更盡情發揮。

　　而一本書的完成，集結了許多人的力量，幸福製作團隊的巧手巧思；出版編輯群的超用心，細心的編輯璟安以及攝影小賴的專業；這次還嘗試與復興的學生討論，增加書內繪圖；感謝忙碌的妹妹再次幫忙寫情境文；當然還需要強大後盾的生活群的包容協助與支持，幫忙的人無數多，感謝的人更是數不完，謝謝……

　　也謝謝大家的支持與鼓勵，我們才有動力前進，持續更專心投入手作創作中，期望給您們更多，也期望您同我們感受黏土的魅力，一起開心玩黏土。

謝謝您們！

美麗的力量，走向藝術世界，

我們喜愛創造藝術、沉浸文化、享受創作。

這樣的夢想生活，絢麗且精彩。

邀請你和我們一起帶著美麗的力量，勇敢向前走。

讓我們踏實每一步，也喜悅每一刻。

一路上，珍惜每個幸福的相遇或巧遇，

我們在不同的角落，一起為美妙的日子，種下幸福的種籽。

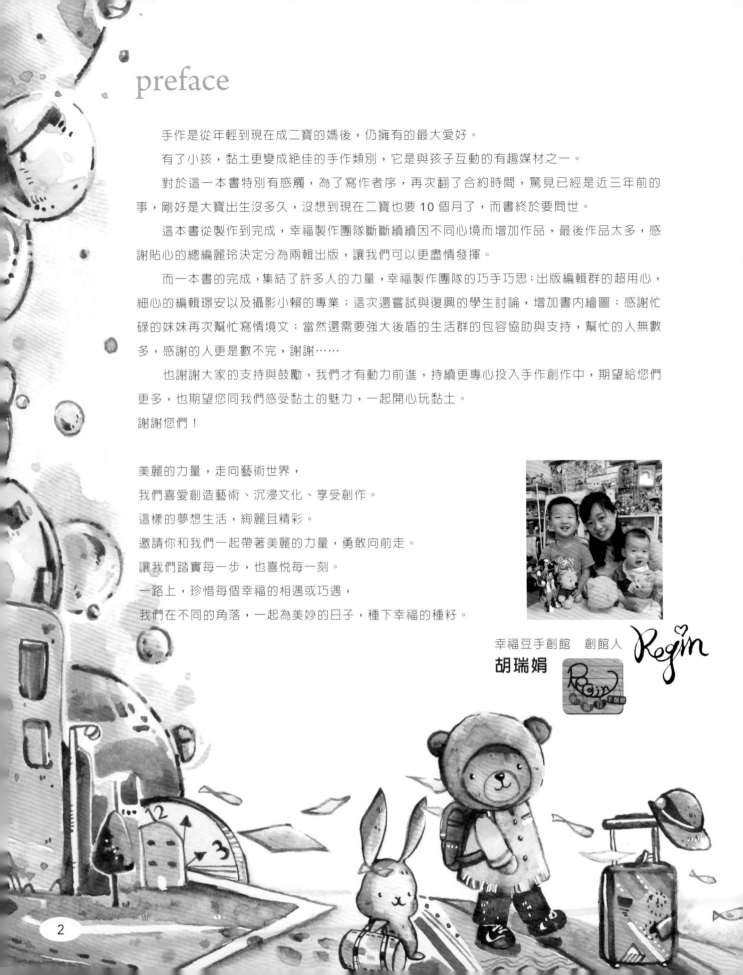

幸福豆手創館　創館人　Regin

胡瑞娟

【學歷】

復興商工（美工科）

景文技術學院（視覺傳達科）

國立台灣師範大學研究所（設計創作系）

【現職／經歷】

幸福豆手創館 - 創館人

中華國際手作生活美學推廣協會 理事長

丹曼創意行銷有限公司 藝術總監

復興商工 廣設科老師

大氣整合行銷股份有限公司 商品立體企劃設計

社會局藝心家園美術老師

法鼓山社區大學手藝講師

雅書堂拼布步驟繪製

全國教師進修研習講師

師大進修推廣部講師

中國文化大學手作課程講師

國立中央圖書館臺灣分館課程講師

出版品美術編輯設計

兒童刊物繪本設計繪製

Hand Made 巧手易拼布步驟繪製

世界宗教博物館特展主題手作講師

暖暖高中附設國中演講

基隆仙洞國小附幼親子黏土教學

農會手藝老師

貝登堡黏土種子講師密訓

廣西。北京教師幼教培訓研習教學

勞委會職業訓練局親子日活動

育達商業科技大學研習活動

京華城手作教學講師

職訓系列課程講師

台中市向上社會福利基金會內部訓練演講

臺北市建國假日藝文特區經營輔導課程

PAUL&JOE 玻璃彩繪全省彩繪教學

微星科技職工福委社團手作教學

大同育幼院故事進階培訓講師

華山基金市集教學

COACH 全省彩繪教學

臺北市政府社會局手作講師

新北市圖書館親子手作講師

兒童福利中心教師研習講師

市立教大附小彩繪教學

【推廣類別】

兒童黏土美學證書評鑑講師

麵包花多媒材應用師資講師

點心黏土創作證書評鑑講師

奶油黏土藝術創作證書師資

日本 JACS 株式協會黏土工藝講師

日本居家裝飾麵包花講師

韓國黏土工藝講師

國際澳洲拼貼藝術講師

彩繪生活創意講師

創意拼布設計教學

美學創意商品設計

插畫、立體設計製作

外派講師

【著有】

《可愛風手作雜貨》《自創牛奶盒雜貨》

《丹寧潮流 DIY》《創意手作禮物 Zakka 40 選》

《手作環保購物袋》《3000 元打造屬於自己的手創品牌》

《So yummy! 甜在心黏土蛋糕》

《簡單縫 · 開心穿！我的幸福圍裙》《靡靡童話手作》

《超萌手作！歡迎光臨黏土動物園： 挑戰可愛極限的居家實用小物 65 款》

《大日子 × 小手作！：365 天都能送的祝福系手作黏土禮物提案 FUN 送 BEST.60》

《Happy Zoo：最可愛的趣味造型布作 30+》等書

【展覽】

靡靡童話手作展胡瑞娟黏土創作師生展

GEISAI TAIWAN 藝術家展

【幸福豆手創館】

mail：regin919@ms54.hinet.net

部落格：http://mypaper.pchome.com.tw/regin919

粉絲網：http://www.facebook.com/Regin.Handmade

content

Chapter 3 黏土小教室

animal's

Chapter **1**

fun club

動 物 們 的 同 樂 會

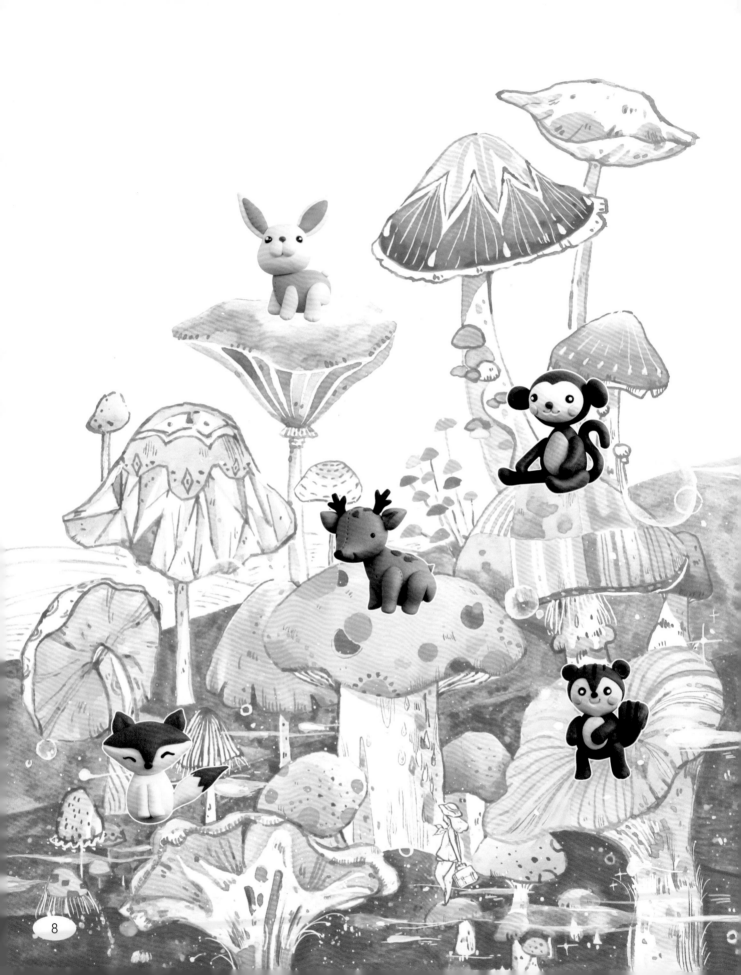

Chapter

1

animal's fun club

小型動物

製作：陳孟綺・胡瑞娟

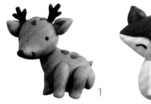 1
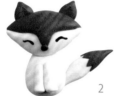 2
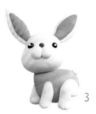 3
 4

HOW TO MAKE

❶ 斑斑鹿 P.72 ❷ 狐狸 P.71 ❸ 兔子 P.75 ❹ 松鼠 P.70至P.71

造型欣賞

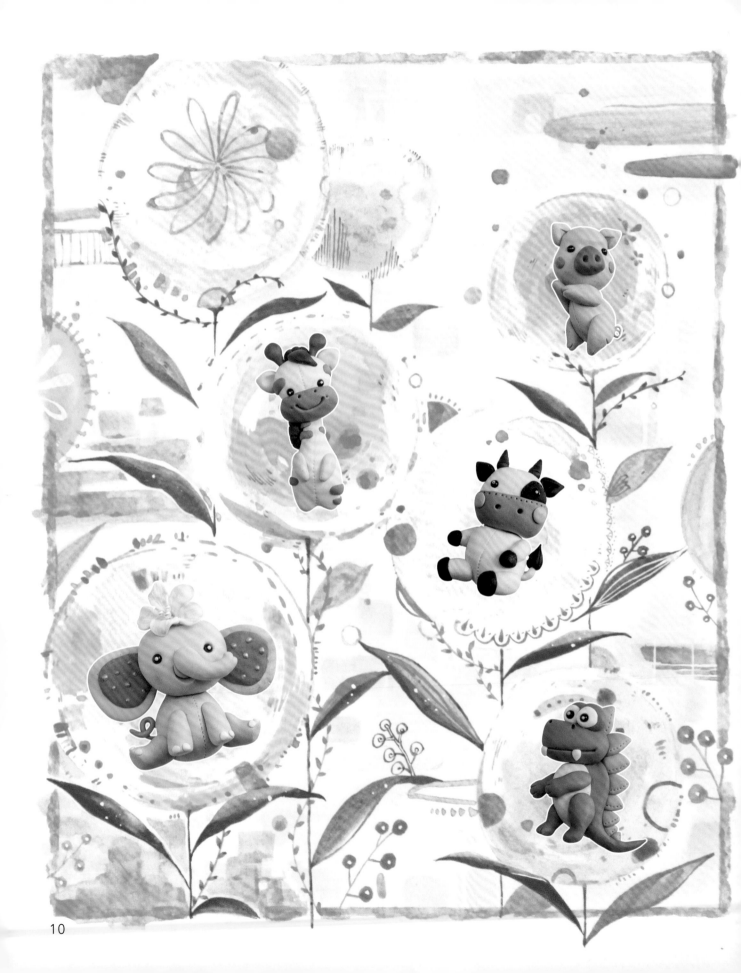

Chapter

1

animal's fun club

大型動物

製作：胡瑞娟

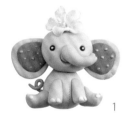
1

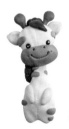
2

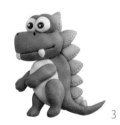
3

HOW TO MAKE

❶ 飛飛象 P.98至P.99　❷ 長頸鹿 P.100至P.101　❸ 恐龍 P.103

造型欣賞

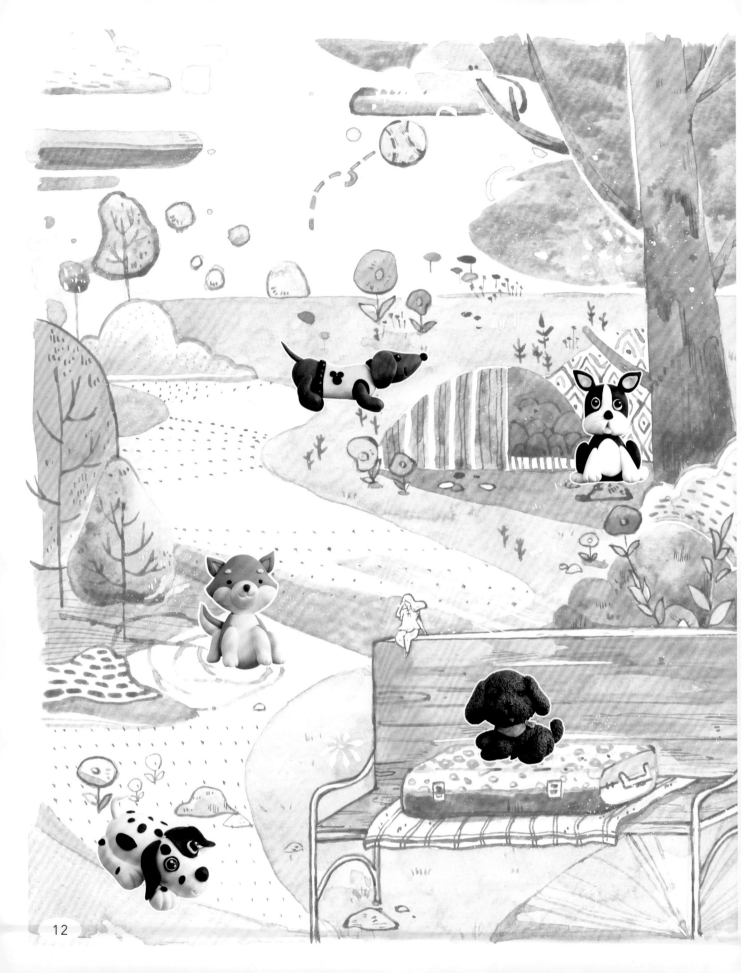

animal's fun club

狗 狗

製作：林明芬・胡瑞娟

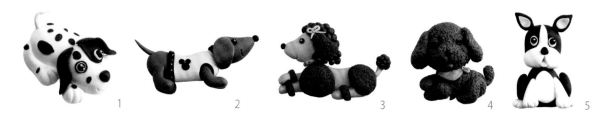

1 2 3 4 5

HOW TO MAKE

1 大麥町犬 P.83 **2** 臘腸狗 P.82 **3** 貴賓狗 P.81 **4** 紅貴賓犬 P.79 **5** 波士頓狗 P.80

——— 造型欣賞 ———

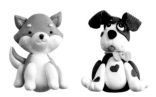

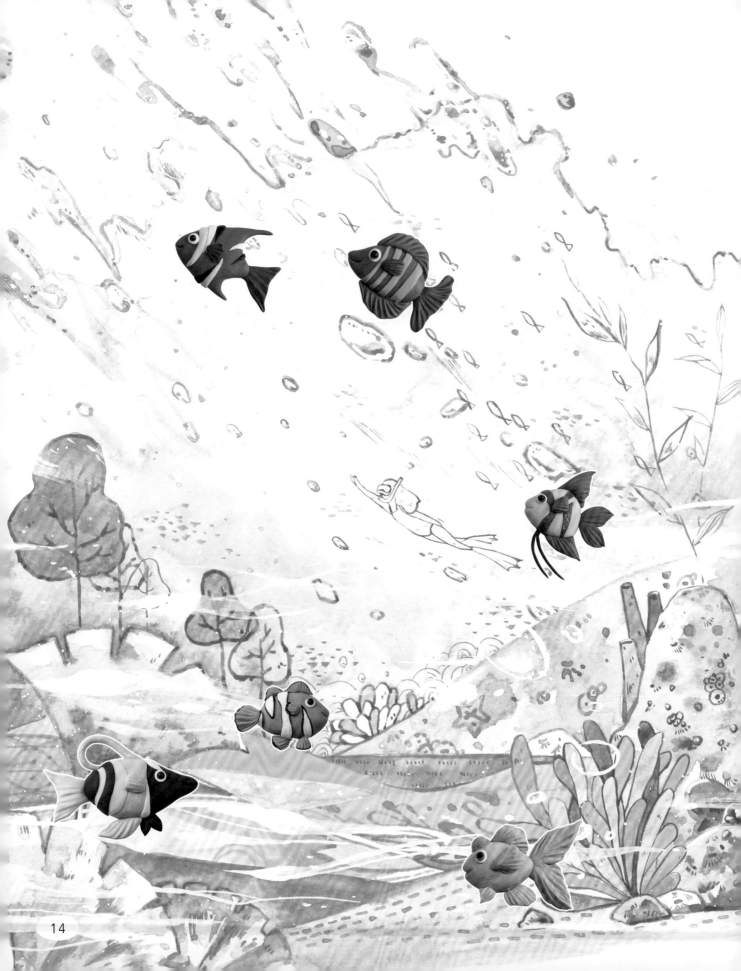

Chapter

animal's fun club

魚

製作：林明芬

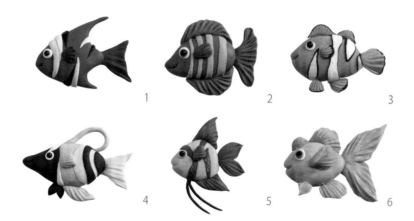

1　　　2　　　3

4　　　5　　　6

HOW TO MAKE

❶ 藍色觀賞魚 P.88　❷ 綠色觀賞魚 P.88　❸ 小丑魚 P.89

❹ 黃黑觀賞魚 P.90　❺ 粉紫觀賞魚 P.90　❻ 橘色觀賞魚 P.87

Chapter

1

animal's fun club

鳥

製作：王美惠・胡瑞娟

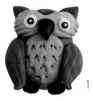 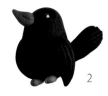 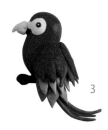

1　　　　2　　　　3

HOW TO MAKE

❶ 貓頭鷹 P.76　❷ 烏鴉 P.77　❸ 鸚鵡 P.78

造型欣賞

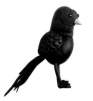

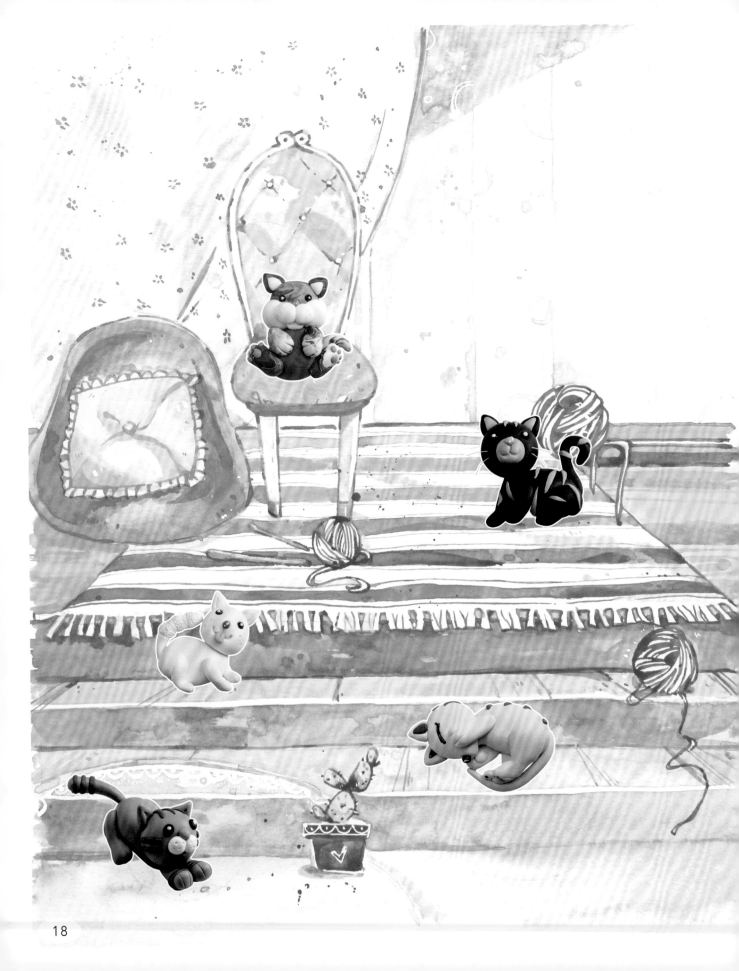

animal's fun club

貓咪

製作：廖素華・胡瑞娟

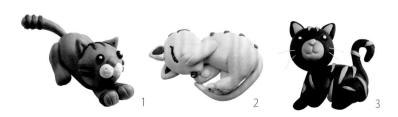

1　　　　2　　　　3

HOW TO MAKE

❶ 伸展貓 P.85　❷ 愛睏貓 P.84　❸ 凝望貓 P.86

造型欣賞

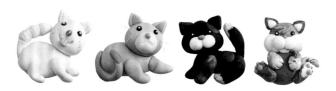

animal's fun club

熊

製作：胡瑞娟

1 2 3

HOW TO MAKE

① 長腳熊 P.75　② 站立熊 P.73　③ 趴熊 P.74

━━━━━━━━━━ 造型欣賞 ━━━━━━━━━━

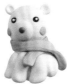
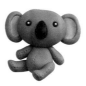
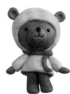
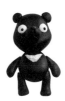

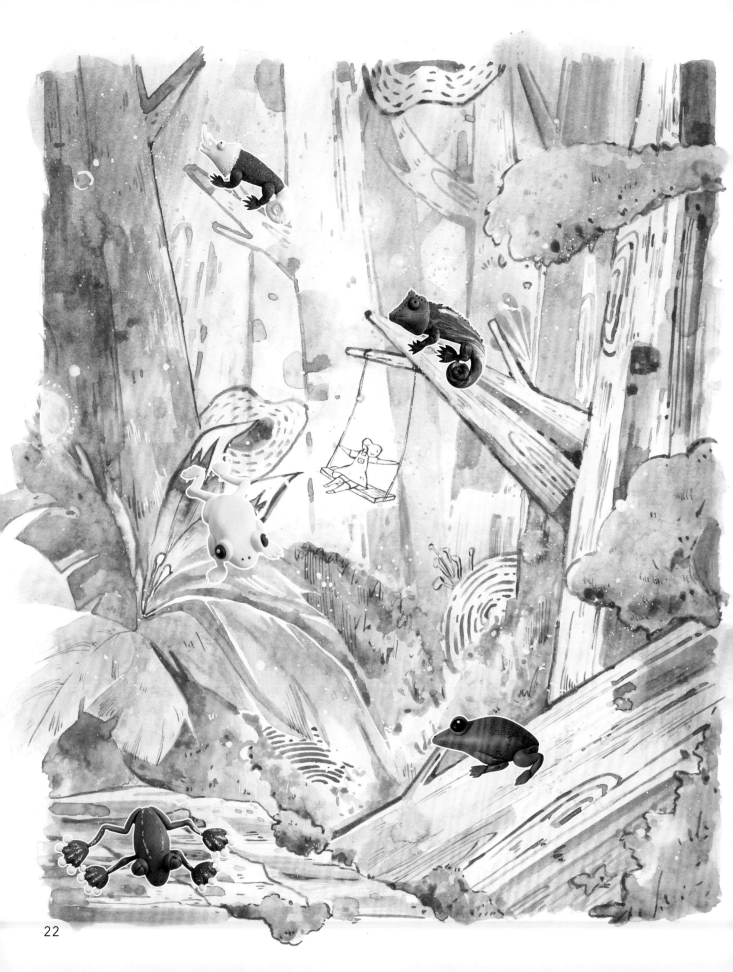

Chapter

1

animal's fun club

蛙類 & 變色龍

製作：呂淑慧

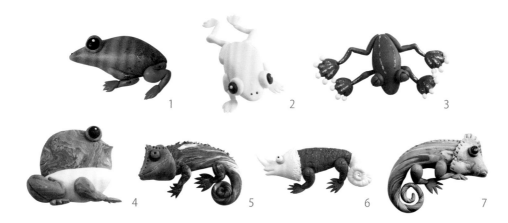

1　　　　2　　　　3

4　　5　　6　　7

HOW TO MAKE

❶ 草莓箭毒蛙 P.91　❷ 金色箭毒蛙 P.92　❸ 飛蛙 P.93

❹ 大嘴角蛙 P.94　❺ 豹變色龍 P.95　❻ 有角變色龍 P.96　❼ 高冠變色龍 P.97

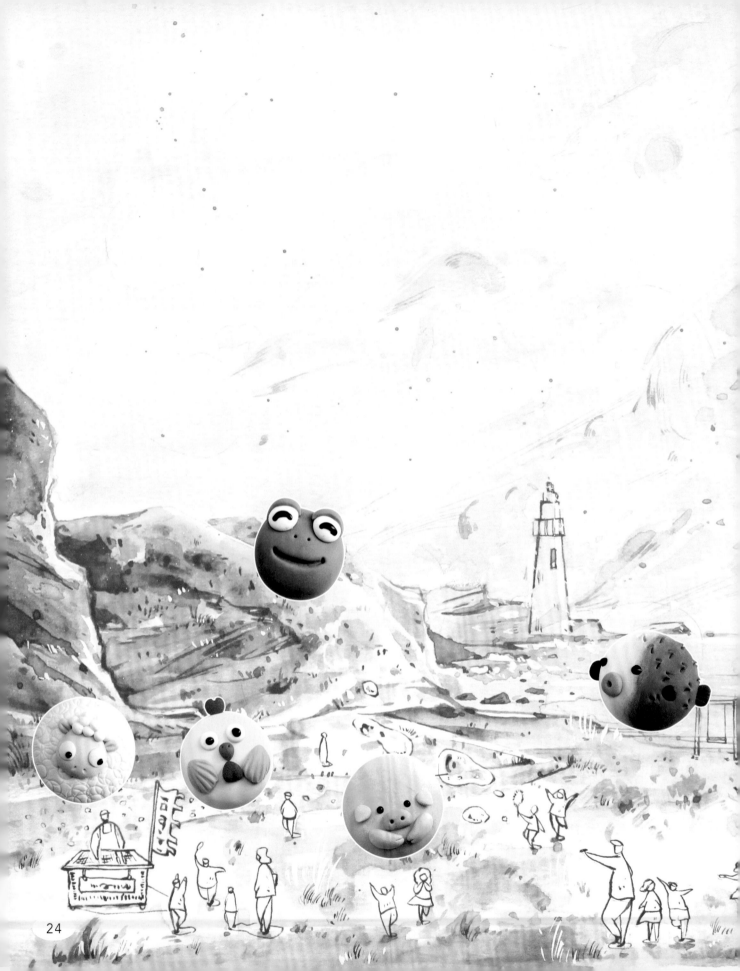

Chapter

1

animal's fun club

圓滾滾動物

製作：胡瑞娟

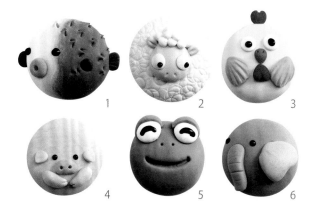

1 2 3

4 5 6

HOW TO MAKE

❶ 河豚 P.66 ❷ 羊咩咩 P.67 ❸ 咕咕雞 P.67 ❹ 圓圓豬 P.68 ❺ 大眼蛙 P.68 ❻ 大象 P.98至P.99

造型欣賞

daily-life

Chapter **2**

proposition

超 可 愛 生 活 提 案

大象家族留言夾

Hi！
每天別忘了留下一句親密小語，
給我最愛的家人們：
Have nice day. See you soon！

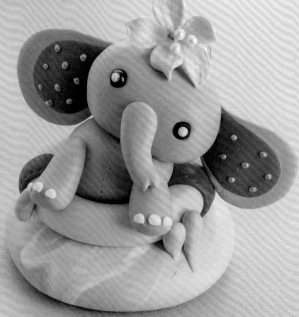

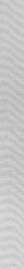

喵喵梳妝組

優雅喵喵跳上梳妝台，
慵懶的睡著美容覺。
噓～別吵醒牠！

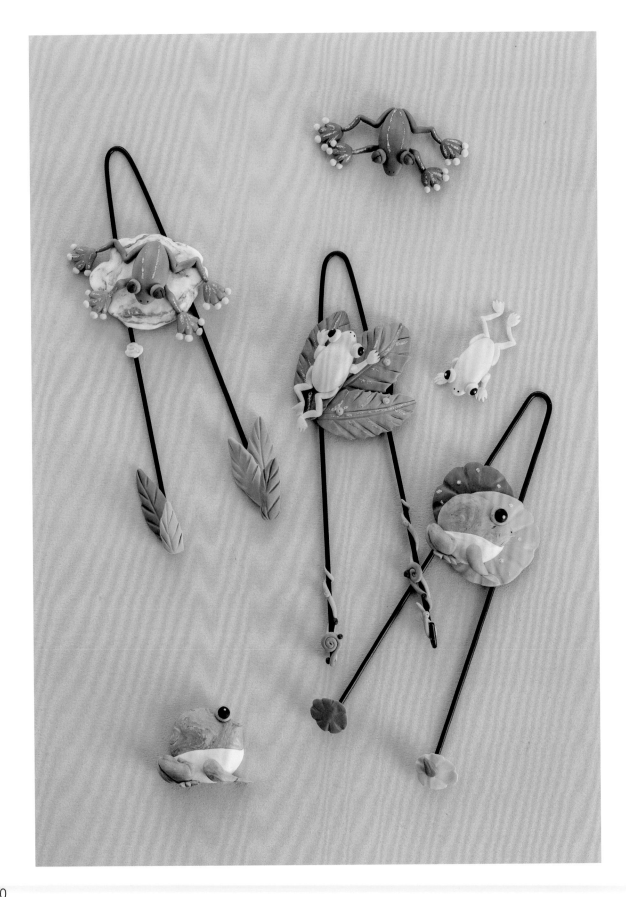

兩棲呱呱掛勾

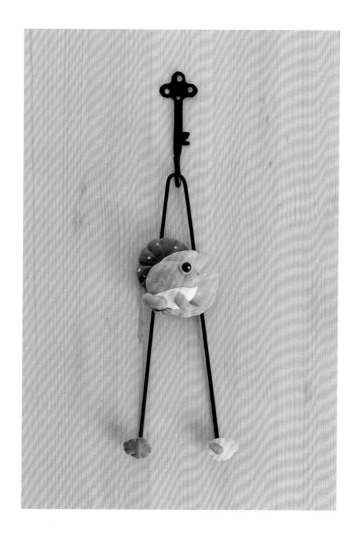

呱呱家族音樂會，全員定位，
水花四濺，大家一起預備……唱！

製作／呂淑慧
HOW TO MAKE／P.91至P.94

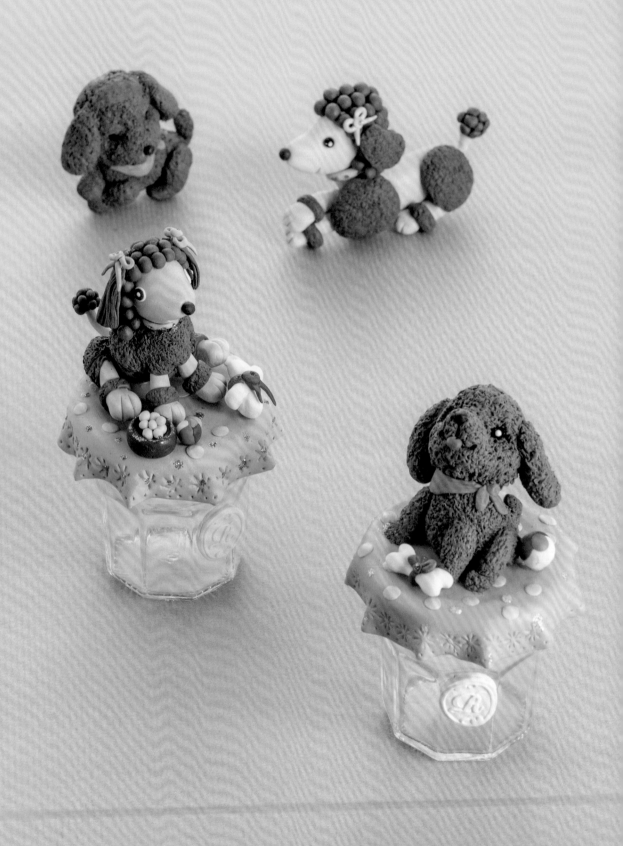

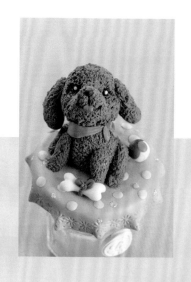

daily-life proposition

狗寶貝收納罐

狗狗選美大賽來囉！
精心打扮搭配精緻餐點，
我們都是最佳模特兒。

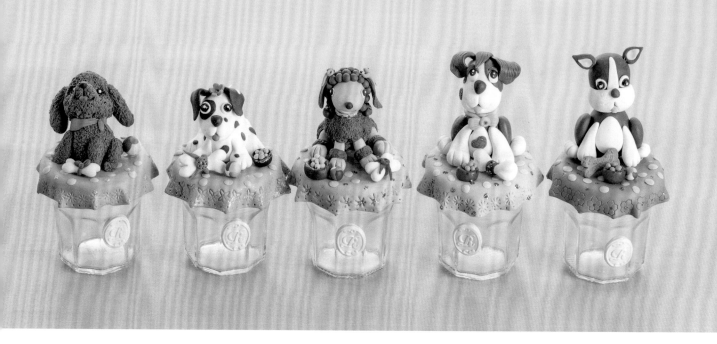

製作／林明芬
HOW TO MAKE／P.63 · P.79至P.83

daily-life proposition

可愛動物磁鐵

連連看！
療癒系代表的最佳人緣動物，肯定是我們。

製作／胡瑞娟　HOW TO MAKE／P.68．P.99

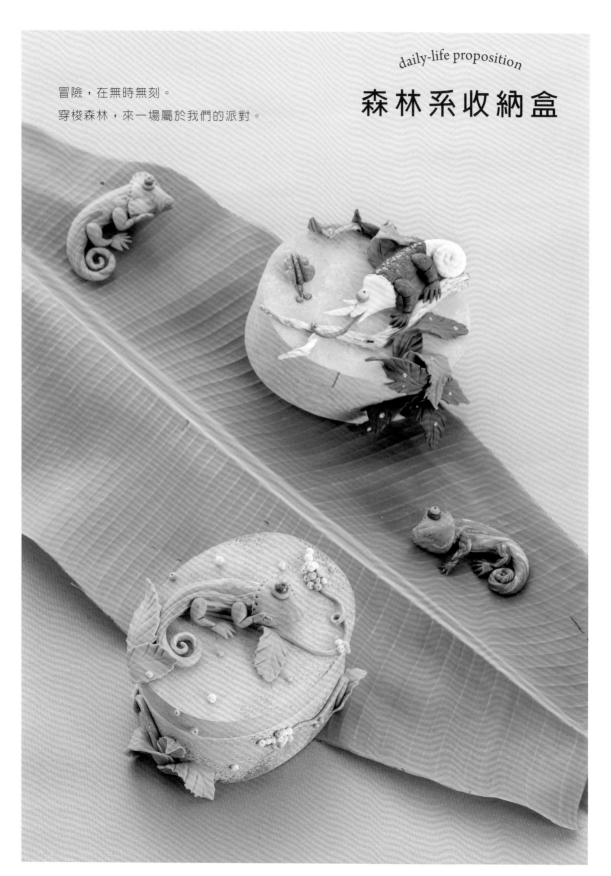

daily-life proposition

森林系收納盒

冒險，在無時無刻。
穿梭森林，來一場屬於我們的派對。

製作／呂淑慧　HOW TO MAKE／P.62 · P.95至P.97

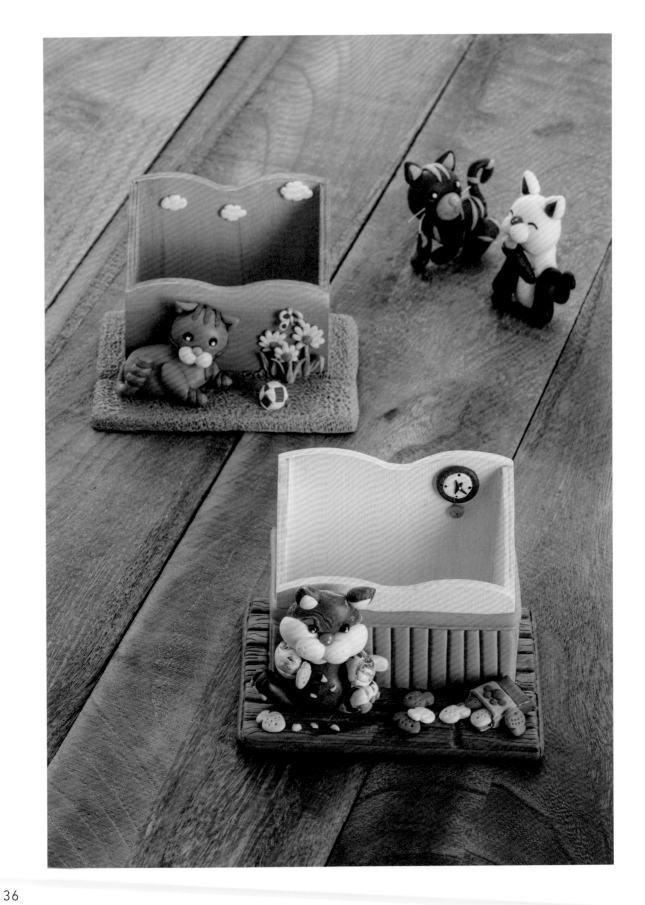

daily-life proposition

貓咪遙控器盒

四腳寶貝兒，無處不作樂，
邀朋友們一起來家裡吃吃玩玩，
開心追劇吧！

製作／劉惠文
HOW TO MAKE／P.85．P.102

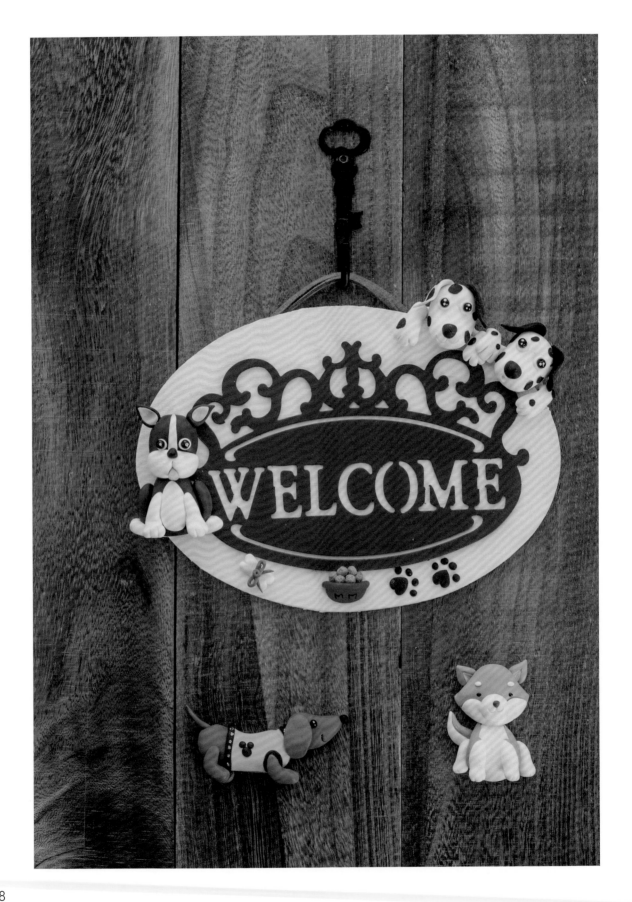

可愛迎賓招牌

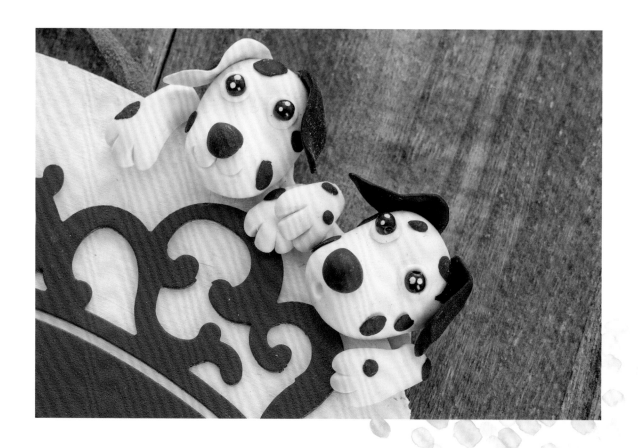

Welcome，
入門前，看見我，請攜帶笑容進入。

製作／林明芬
HOW TO MAKE／P.79至P.83

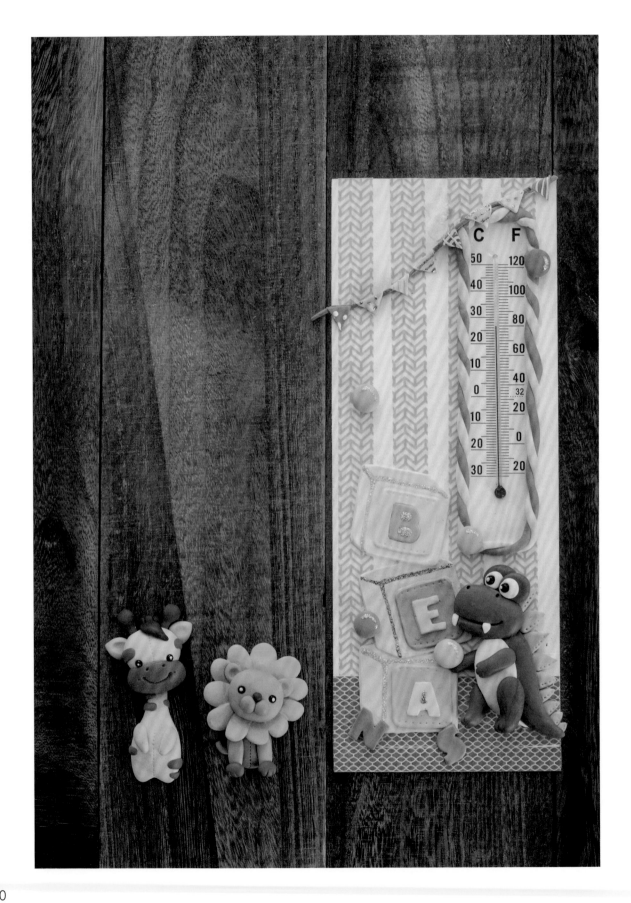

恐龍暖暖室溫計

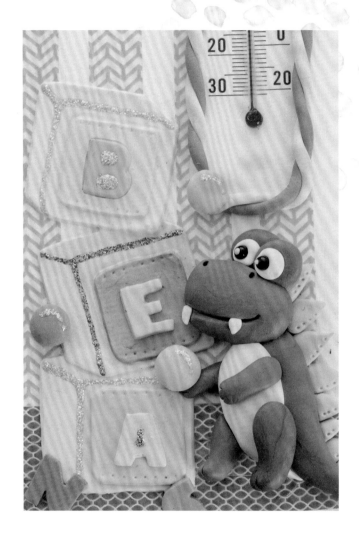

跟我一起ABC，跟我一起ㄅㄆㄇ，
暖暖色系給你暖暖的溫度。

製作／胡瑞娟
HOW TO MAKE／P.103至P.105

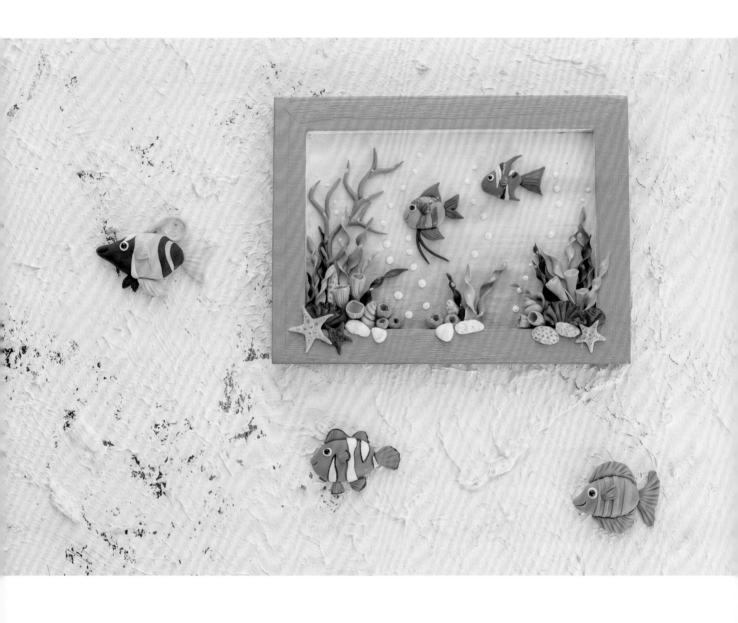

daily-life proposition

夏日海洋相框

夏天到了!
繽紛海洋世界,玩樂的心,你框不住。

製作/林明芬
HOW TO MAKE/P.87至P.90

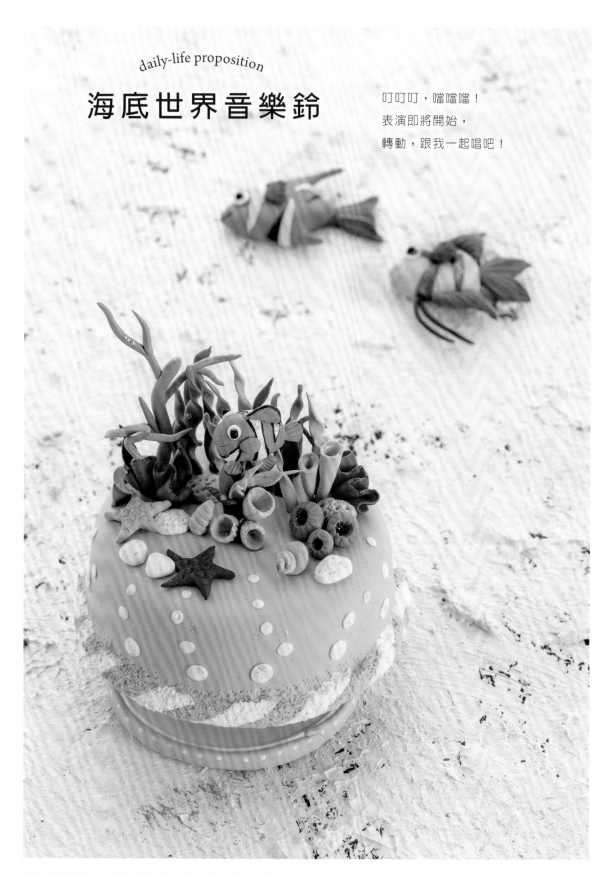

海底世界音樂鈴

叮叮叮,噹噹噹!
表演即將開始,
轉動,跟我一起唱吧!

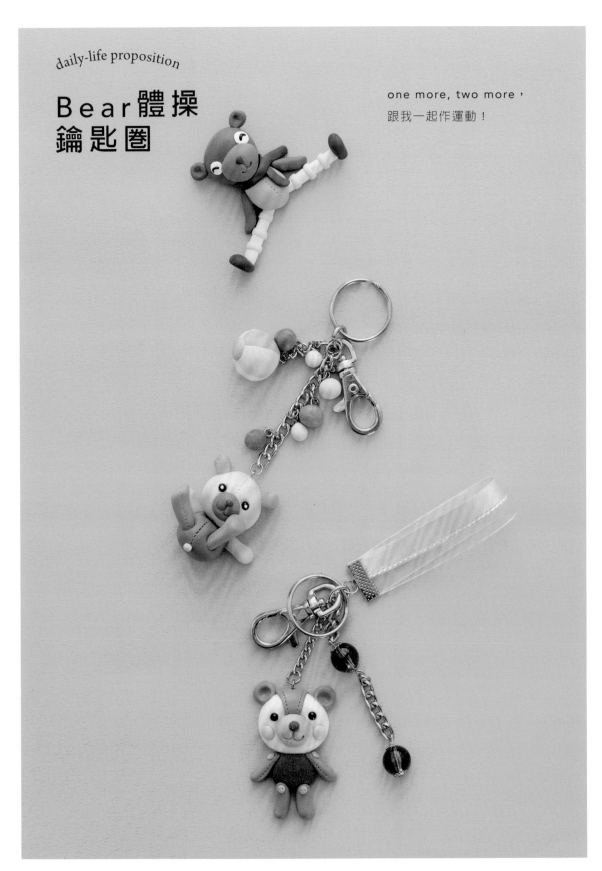

daily-life proposition

Bear體操
鑰匙圈

one more, two more,
跟我一起作運動！

44

製作／胡瑞娟　HOW TO MAKE／P.60・P.69・P.73至P.75

熊寶貝別針組

將不同的熊熊造型，
加上別針組合，就是另一款實用生活小物喲！

製作／胡瑞娟

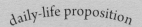

daily-life proposition

秋日鳥兒吊飾

葉子落下，樹枝上的鳥兒依在，
相伴的情誼更顯珍貴。

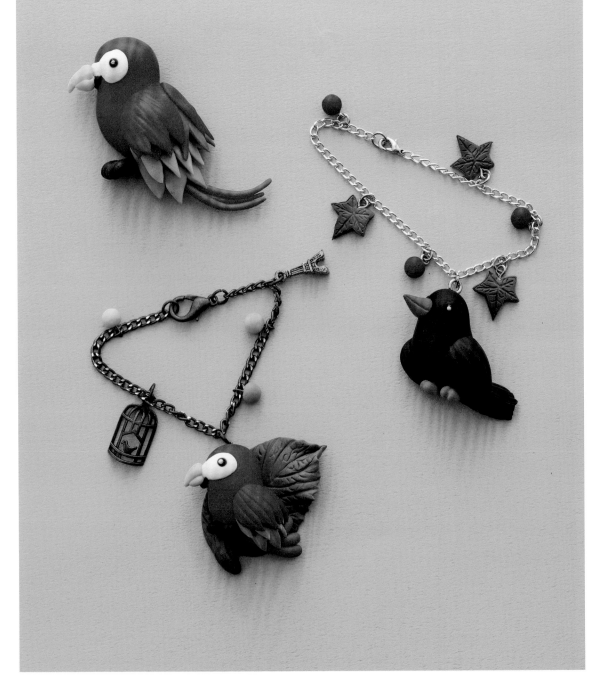

製作／胡瑞娟　HOW TO MAKE／P.77至P.78

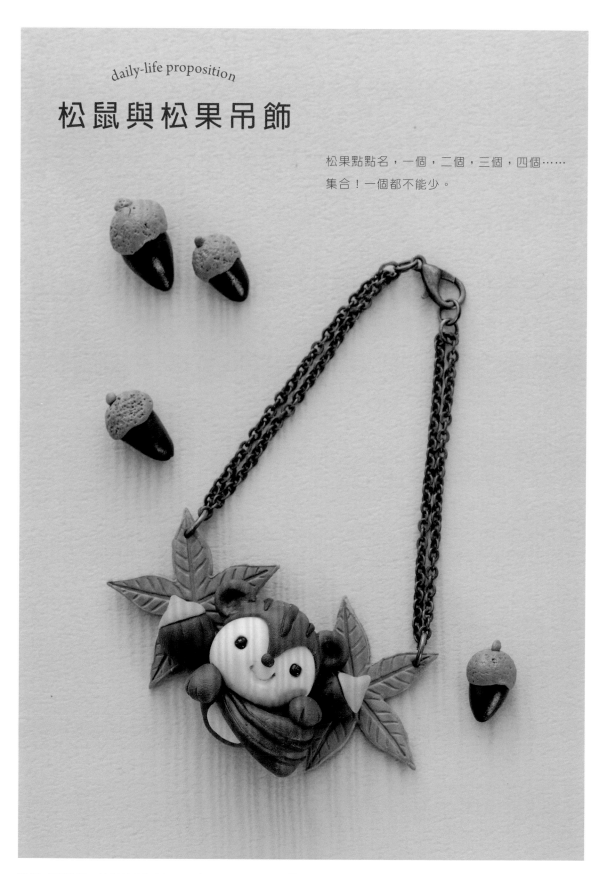

daily-life proposition

松鼠與松果吊飾

松果點點名，一個，二個，三個，四個⋯⋯
集合！一個都不能少。

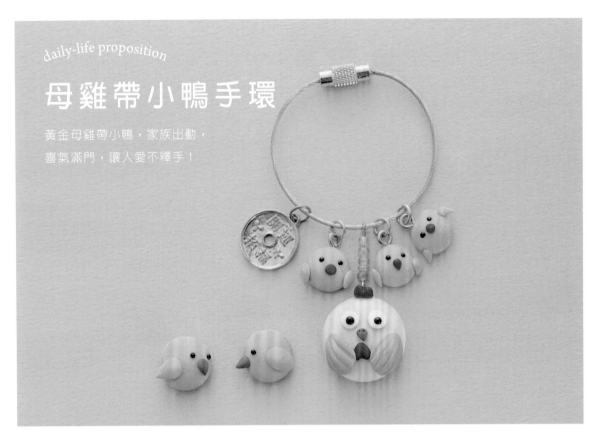

母雞帶小鴨手環

黃金母雞帶小鴨,家族出動,
喜氣滿門,讓人愛不釋手!

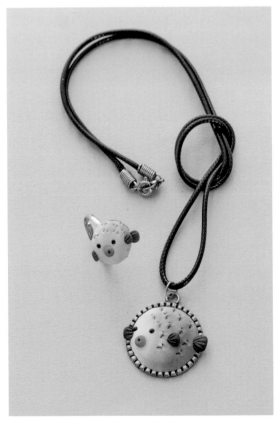

河豚飾品組

嘟嘟嘴,給生活,給自己,
給家人一個Big kiss!

製作/胡瑞娟

▲HOW TO MAKE／P.67
◀HOW TO MAKE／P.66

daily-life proposition

狐狸飾品組

具有優雅氣質的狐狸美人兒,
粉墨登場!

製作／胡瑞娟

▶ HOW TO MAKE／P.71

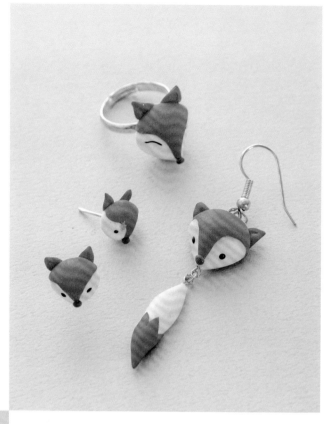

daily-life proposition

幸運猴飾品組

戴上可愛的幸運猴,
今天也是lucky day!

製作／胡瑞娟

◀ HOW TO MAKE／P.61・P.65

class

Chapter **3**

for clay

黏 土 小 教 室

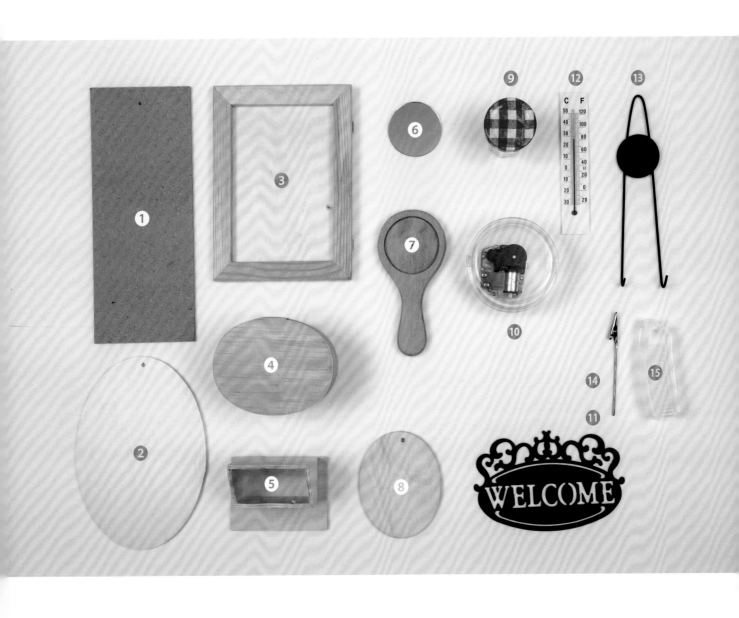

材　　料

① 長型木片　　⑥ 圓鏡片　　　⑪ 鍛鐵板
② 橢圓板　　　⑦ 手鏡木器　　⑫ 溫度計
③ 相框　　　　⑧ 小橢圓木片　⑬ 鐵掛勾
④ 橢圓木盒　　⑨ 玻璃罐　　　⑭ 留言夾
⑤ 遙控器盒　　⑩ 音樂鈴　　　⑮ 摺疊梳

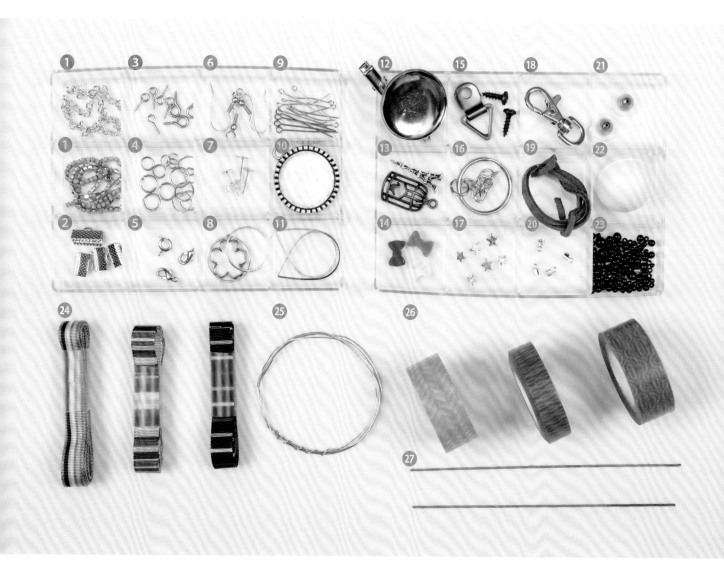

1 鍊子
2 緞帶夾
3 羊眼
4 大小 C 圈
5 問號鉤
6 耳鉤
7 耳針
8 鐵環
9 九字針
10 墜掛
11 大水滴鐵環
12 別針
13 掛飾
14 塑膠蝴蝶配件
15 掛鉤
16 鑰匙圈
17 星形配件
18 大問號鉤
19 皮繩
20 爪鍊包頭
21 耳針帽
22 保麗龍球
23 黑色眼珠
24 各色緞帶
25 鐵絲
26 紙膠帶
27 花藝鐵絲

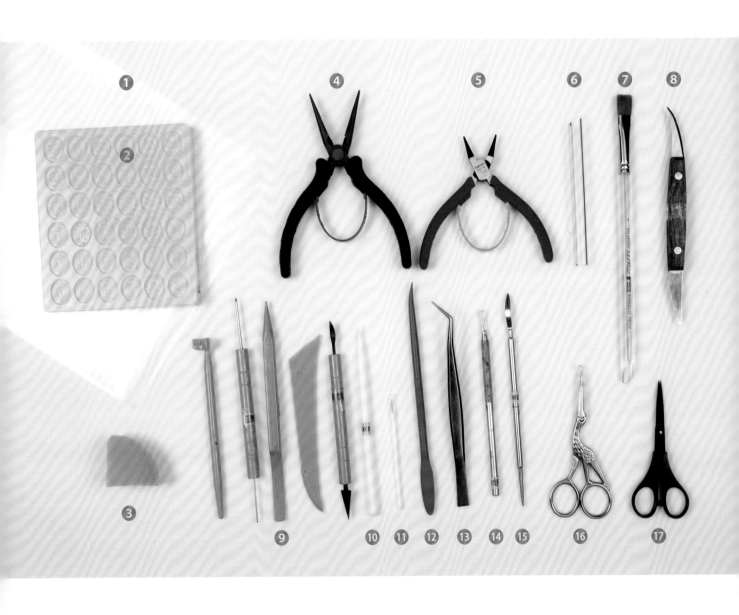

材　　料

- ❶ 透明文件夾
- ❷ 英文字壓模
- ❸ 海綿
- ❹ 尖嘴鉗
- ❺ 圓嘴鉗
- ❻ 吸管
- ❼ 平筆
- ❽ 彎刀
- ❾ 黏土五支工具組
- ❿ 白棒
- ⑪ 小筆刷
- ⑫ 不沾土工具
- ⑬ 鑷子
- ⑭ 七本針
- ⑮ 細工棒
- ⑯ 小布剪刀
- ⑰ 不沾土剪刀

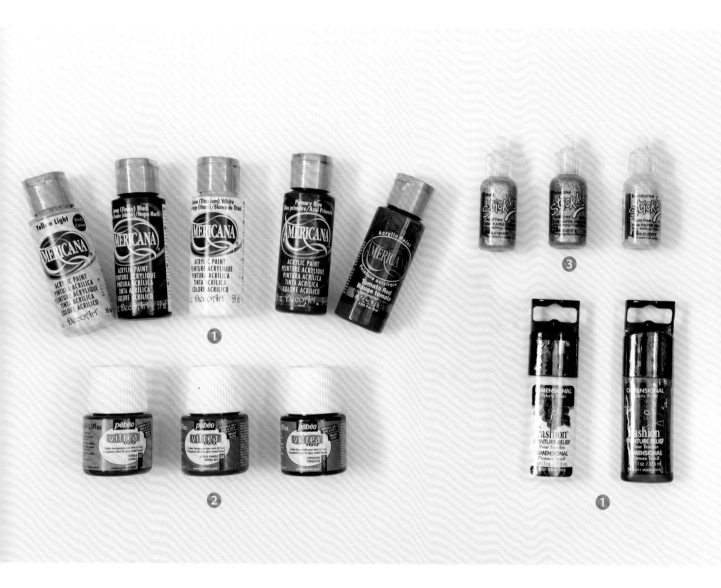

❶ 壓克力顏料（黃色‧黑色‧白色‧藍色‧紅色）
❷ 玻璃顏料
❸ 五彩膠（有多種顏色，以三色為代表）
❹ 凸凸筆（白色‧黑色）

黏土介紹

　　本書使用的為特製兩用土，是輕土與樹脂土結合特性的土質，不需烘烤，自然風乾，乾燥速度取決於製作作品的大小，作品越小，乾燥速度越快，就以輕土而言，一般表面乾燥的時間為半小時左右，但樹脂土需要乾的時間比輕土長；所以，特製兩用土乾的時間即介於兩種土之間。

土質

　　輕土密度較高，故作出來土較細緻也較輕，表面呈平光，乾燥定型以後，可用水彩、油彩、壓克力顏料等上色，有很高的包容性；而樹脂土屬於油質性土質，作品表面會呈亮光質感，作出的作品比較重；所以，介於兩種土特性的特製兩用土，延展度很高，作品的精緻度可以很細（雖然亞於輕土），但又保留樹脂土的穩定度。

色彩面

　　黏土分別有白、黑色與色土，但是因為色土基本上都是由三原色調和出來，所以書內介紹的基本色土為黃、紅、藍色，其它顏色皆透過色土比例不同的方式調和，以調出想要的顏色，因土乾燥後色調皆比新鮮土色深，所以調色比例也要注意。

光澤度

　　在前面有提到，輕土乾躁後，表面呈平光；而樹脂土，作品表面會呈亮光質感，所以具有兩土特性的特製兩用土，作品乾後，表面會呈現微微亮度，就像擦了薄薄亮光漆，而因為這次作品屬於比較中小型，又加入了飾品的設計，所以直接以一種土（特製兩用土）製作。

基本調色

黑　　　　白　　　　黃　　　　藍　　　　紅

本書選擇特製兩用土製作作品，特製兩用土不需烘烤，自然陰乾（一至二天可乾）
但最好陰乾一週後再使用為佳。基本色為黑、白、黃、藍、紅，進行調色製作。
步驟內容皆以色的明度來統一說明深淺，而明度範圍為：深、原、淺、粉、淡，五階為代表。
（以紅色為範例，比例依個人喜好可增減）

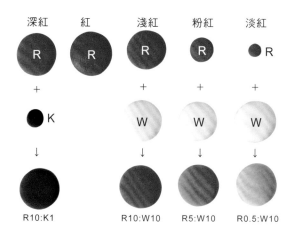

深紅　　紅　　淺紅　　粉紅　　淡紅

本書步驟內容皆以色的明度統一說明深淺，
而明度範圍為：
深、原、淺、粉、淡，五階為代表。
（以紅色為範例，比例可依個人喜好增減）

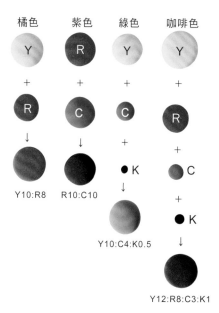

基本調色：
以下為基本調色的範例，
可依個人喜好調整比例。
（以比例說明橘色、紫色、綠色、
咖啡色進行基本調色的圖示）

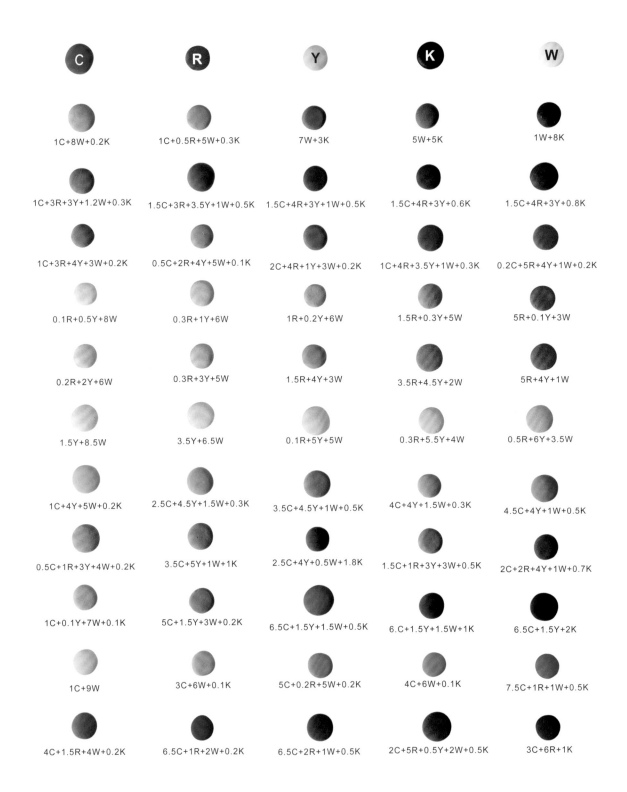

C	R	Y	K	W
1C+8W+0.2K	1C+0.5R+5W+0.3K	7W+3K	5W+5K	1W+8K
1C+3R+3Y+1.2W+0.3K	1.5C+3R+3.5Y+1W+0.5K	1.5C+4R+3Y+1W+0.5K	1.5C+4R+3Y+0.6K	1.5C+4R+3Y+0.8K
1C+3R+4Y+3W+0.2K	0.5C+2R+4Y+5W+0.1K	2C+4R+1Y+3W+0.2K	1C+4R+3.5Y+1W+0.3K	0.2C+5R+4Y+1W+0.2K
0.1R+0.5Y+8W	0.3R+1Y+6W	1R+0.2Y+6W	1.5R+0.3Y+5W	5R+0.1Y+3W
0.2R+2Y+6W	0.3R+3Y+5W	1.5R+4Y+3W	3.5R+4.5Y+2W	5R+4Y+1W
1.5Y+8.5W	3.5Y+6.5W	0.1R+5Y+5W	0.3R+5.5Y+4W	0.5R+6Y+3.5W
1C+4Y+5W+0.2K	2.5C+4.5Y+1.5W+0.3K	3.5C+4.5Y+1W+0.5K	4C+4Y+1.5W+0.3K	4.5C+4Y+1W+0.5K
0.5C+1R+3Y+4W+0.2K	3.5C+5Y+1W+1K	2.5C+4Y+0.5W+1.8K	1.5C+1R+3Y+3W+0.5K	2C+2R+4Y+1W+0.7K
1C+0.1Y+7W+0.1K	5C+1.5Y+3W+0.2K	6.5C+1.5Y+1.5W+0.5K	6.C+1.5Y+1.5W+1K	6.5C+1.5Y+2K
1C+9W	3C+6W+0.1K	5C+0.2R+5W+0.2K	4C+6W+0.1K	7.5C+1R+1W+0.5K
4C+1.5R+4W+0.2K	6.5C+1R+2W+0.2K	6.5C+2R+1W+0.5K	2C+5R+0.5Y+2W+0.5K	3C+6R+1K

提供基本的調色比例，僅供參考，建議以身邊的色土，增減比例。

藍（C） 紅（R） 黃（Y） 黑（K） 白（W）

基本幾何形

黏土造型會由基本形而延伸，在此示範基本形的揉搓技巧，幫助大家在延伸製作上更上手。

 圓形

1 調出想要的顏色，置於掌心，以旋轉方式搓揉黏土。

2 感覺球在掌心滾動，再換方向旋轉。

3 即完成漂亮的圓形。

 水滴形

1 水滴形是由圓形延伸，將圓形置於兩掌側邊。

2 手掌呈V形擺放，將球來回轉動，揉出水滴的尖頭。

3 完成水滴形。

 長條形

1 先調出想要的顏色，置於掌心來回搓揉。

2 均勻轉動使其延伸（若長度要更長，可置於桌面搓動）。

3 完成長條形。

 方形

1 參考上步驟揉圓後，以食指、大姆指各輕壓於圓的四端，如圖。

2 置於平整桌面，以食指將每面輕壓為平面。

3 即完成平整的方形。

五金組合

羊眼－葉子

材料&工具
牙籤、黏土專用膠、五支黏土工具組（錐子）、羊眼、已乾的黏土葉子

1　先將羊眼尖端沾上黏土專用膠。

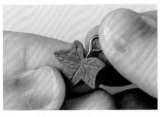

2　已乾的葉子上端，以錐子稍微鑽洞，放入羊眼。

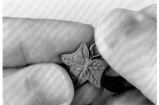

3　將步驟1羊眼，轉入步驟2的葉子內，即完成羊眼的葉子配件。

C圈－葉子

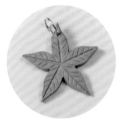

材料&工具
尖嘴鉗、五支黏土工具組（錐子）、C圈、已乾的黏土葉子

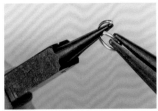

1　以尖嘴鉗先將C圈打開，如圖。

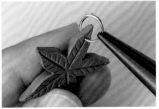

2　在預放入C圈的已乾黏土葉子位置，以錐子鑽洞，C圈放入。

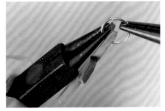

3　再以兩支尖嘴鉗將C圈左右收合，即完成組合上C圈的黏土葉子。

緞帶夾

材料&工具
緞帶、一般剪刀、尖嘴鉗、緞帶夾

1　剪出需要的緞帶長度，將緞帶對摺。

2　將對摺的緞帶上端，放入緞帶夾內。

3　以尖嘴鉗將緞帶夾下端壓合，固定住緞帶即完成。

五金組合

耳針

耳針、牙籤、黏土專用膠、黏土、已乾的作品

1　將耳針平台表面塗上黏土專用膠。

2　取一小塊黏土揉成圓形，壓於耳針平台表面，表面塗上黏土專用膠。

3　將已乾的作品，置於步驟2表面固定，待乾。

T針-球

材料&工具
黏土專用膠、T針、尖嘴鉗、圓嘴鉗、已乾的黏土球

1　將T針沾黏土專用膠，鑽入已乾的黏土球內。

2　以尖嘴鉗將步驟1剩下的T針，保留約0.6cm，其餘以尖嘴鉗剪掉。

3　以圓嘴鉗將剩下0.6cm的T針繞圓環狀，將圓環調正即完成。

組合鍊子

材料&工具
鍊子、C圈、問號鉤、圓嘴鉗、尖嘴鉗

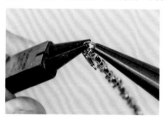 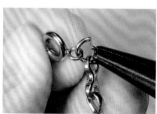 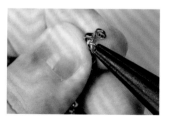

1　將C圈打開，套入鍊子一端與問號鉤，以鉗子將C圈收合。

2　鍊子另一端同步驟1，利用C圈，一起套入另一個問號鉤。

3　將C圈左右壓緊固定，即完成。

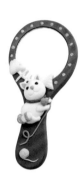

基礎上色

材料&工具
壓克力顏料、平筆、細砂紙、手鏡木器

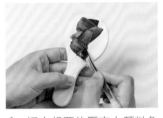 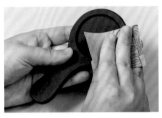 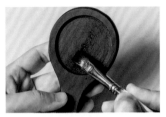

1 調出想要的壓克力顏料色調，平筆沾色，以打叉平刷方式，均勻平塗於木器表面。

2 將已乾的木器表面，以細砂紙輕磨為光滑後，以微濕的抹布擦掉多餘木屑。

3 將顏料均勻平塗於木器表面，可重覆2至3次，直至顏料達到想要的飽和度。

拍打上色

材料&工具
壓克力顏料、平筆、細砂紙、海綿、吹風機、橢圓木盒

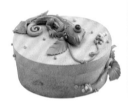

1 以白色及黃色壓克力顏料，調出粉黃色。

2 以平塗方式將橢圓盒均勻上色。

3 以吹風機將木器表面吹乾。

4 取砂紙，將木器表面稍微細磨。

5 取黃色、紅色、白色壓克力顏料，以海綿稍微混色，先在一般紙上拍打層次。

6 在木器表面，輕輕拍打出橘色層次。

7 側面以同樣方式輕輕拍打出橘色層次。

8 直至木器表面，均勻的拍打出層次後即完成。

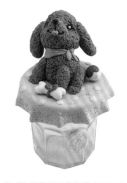

瓶蓋包覆

使用黏土
橘色、淺橘色、淺銘黃色

材料&工具
圓滾棒、文件夾、牙籤、粉紅小壓模、黏土專用膠、果醬玻璃瓶、英文字壓模

1　玻璃瓶蓋表面，均勻塗上黏土專用膠。

2　以紅色與黃色黏土調為橘色黏土，並揉成圓形。

3　將橘色黏土置於文件夾之間，以圓滾棒均勻擀平。

4　確定好尺寸後，以粉紅小壓模於圓周壓紋裝飾。

5　將步驟1已沾膠的玻璃瓶蓋，倒扣於黏土表面上。

6　將蓋上瓶蓋的黏土，周圍輕捏皺褶，如圖。

7　以淺橘色黏土搓成圓點，沾黏土專用膠，裝飾黏於瓶蓋表面。

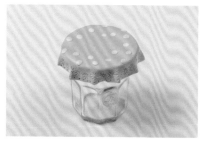

8　取淺銘黃色黏土揉成橢圓形，壓上英文字壓模後，字背面沾黏土專用膠於玻璃瓶身裝飾，即完成。

圓球包覆

材料&工具

文件夾、圓滾棒、牙籤、黏土專用膠、保利龍球、不沾土剪刀、黏土

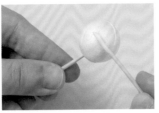

1 牙籤插入保麗龍球1/2處，球表面均勻塗上黏土專用膠，備用。

2 調出想要的黏土色系，示範淺藍綠色為：黃：藍：白=1：0.5：3。

3 黏土揉成圓形後，放入文件夾內，表面稍輕壓扁。

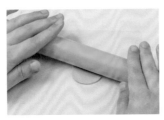

4 以圓滾棒將步驟3文件夾內的黏土均勻擀平整。

5 擀平的黏土放置於已上膠的保麗龍球頂端後，慢慢往下收合。

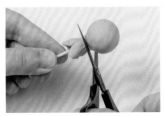

6 以不沾土剪刀剪掉在球與牙籤交界處多餘的黏土。

7 輕取出牙籤後，放置手掌心稍打轉揉圓並收順。

8 表面包覆完整，且呈現均勻平順，即完成圓球包覆。

草皮

使用黏土

深綠色、綠色、青綠色

材料&工具

七本針

1 以黃色、藍色、黑色黏土，調出三種深淺色的綠色，如圖。

2 取步驟1的三種綠色黏土，稍微旋轉調合，直至層次像雲朵紋路。

3 揉成圓形，稍微壓扁，邊緣收順，以七本針挑毛，直至整個表面挑出毛質感，即完成草皮。

剝皮香蕉

使用黏土
粉銘黃色、銘黃色、淡銘黃色

材料&工具
白棒、牙籤、黏土專用膠、油性筆

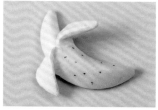

1　香蕉：取粉銘黃色土揉成長錐形，如圖壓出弧度及角度，待乾。

2　香蕉皮：取銘黃色土揉成長錐形，與步驟1相同作法壓出弧度及角度後，胖端鑽洞；將已乾的步驟1黏合。

3　將銘黃色及淡銘黃色黏土重疊擀平，切出香蕉皮長三角形，共3片後，黏於香蕉皮上緣並收順，如圖。最後以油性筆點上香蕉皮表面的點點花紋。

芭蕉葉

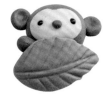

使用黏土
青綠色

材料&工具
白棒、不沾土剪刀

1　取青綠色黏土搓成兩頭尖，稍微壓扁。於中間畫出葉脈中央紋，兩線交會於頂端。

2　於步驟1中央葉脈紋兩側，以不沾土剪刀剪兩至三刀葉子裂紋，如圖。

3　同步驟2葉子裂紋角度，以白棒水平畫出葉脈紋。

壓模葉

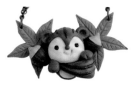

使用黏土
深綠色

材料&工具
葉子壓模、圓滾棒、文件夾、乳液

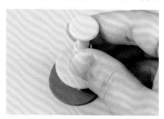

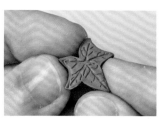

1　將葉子壓模表面均勻塗上乳液。取深綠色黏土置於文件夾內，均勻擀平。

2　葉子壓模置於步驟1表面，壓下後推出。

3　將取出的葉子邊緣收順即完成。

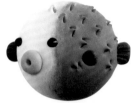

河豚

使用黏土

粉黃色、淺藍紫色、藍紫色
紅紫色、紅橘色

材料&工具

圓滾棒、文件夾、白棒、不沾土剪刀
牙籤、黏土專用膠、黑色凸凸筆
圓形壓模

1　取白色、藍色、紅色、黃色黏
土，調出粉黃色、淺藍紫色及藍
紫色。

2　將粉黃色、淺藍紫色及藍紫色分
別搓長條形，併在一起。

3　步驟2置於文件夾內，垂直方向，
擀出漸層。

4　以圓形壓模置於步驟3土表面，切
出圓形。

5　切出的圓形，邊緣輕推收順。

6　以白棒預壓出眼、嘴及鰭的位
置，如圖。

7　以不沾土剪刀剪出魚鰭紋路。

8　魚鰭：取紅紫色黏土揉成短胖水
滴形，以白棒畫出魚鰭紋路。

9　將各部魚鰭陸續作出後，沾黏土專
用膠，黏於身體相對位置。

10　嘴巴：取紅橘色黏土揉成圓形，
稍微壓扁，沾黏土專用膠黏於嘴
位置，鑽出嘴洞。

11　以黑色凸凸筆點出眼睛。

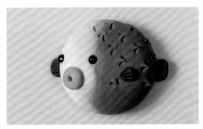

12　即完成漸層身體的河豚。

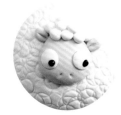

 羊咩咩

使用黏土

白色、膚色

材料&工具

吸管、白棒、牙籤、黏土專用膠、黑色凸凸筆

1　圓形身體：取白色黏土揉成圓形，稍壓扁，邊緣收順後，以吸管壓出羊毛動態。

2　臉：取膚色黏土搓成短胖錐形，稍微壓平，壓出眼、鼻位置後；取白色黏土揉成小圓形，壓平，沾黏土專用膠於眼睛位置為眼白；耳朵：與臉的顏色相同，揉出短胖水滴形，壓平，以白棒壓出內耳弧度。

3　將耳朵與臉一起黏於身體表面，取白色黏土搓出大小圓形；頭頂沾黏土專用膠，將大小圓形黏於頭部上端作為鬃毛，點上黑色凸凸筆為眼睛裝飾後即完成。

咕咕雞

使用黏土

淺鉻黃色、黃橘色、紅橘色、紅色、白色

材料&工具

白棒、牙籤、黏土專用膠、黑色凸凸筆

雞冠

嘴

肉垂

1　圓形身體：取淺鉻黃色黏土揉成圓形，稍微壓扁，邊緣收順後，預壓各部位置；眼睛：取白色黏土揉成圓形，沾黏土專用膠黏於眼睛位置。

2　嘴巴：取紅橘色黏土捏成短胖水滴形，稍微壓平；雞冠及肉垂：取紅色黏土揉成短胖水滴形，胖端壓凹紋，沾黏土專用膠黏於身體相對位置。

3　翅膀：取黃橘色黏土揉成胖水滴形，壓平，以白棒壓出翅膀紋，以相同作法作出另一個，沾黏土專用膠黏於翅膀位置；以黑色凸凸筆點上眼睛後即完成。

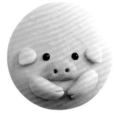

圓圓豬

使用黏土
淺紅色、淡紅色

材料&工具
彎刀、白棒、牙籤、黏土專用膠、黑色凸凸筆

1 同P.67步驟1身體，並預壓各部位；鼻子：取淺紅色黏土揉成短胖水滴形，稍微壓平，沾膠黏於鼻子位置，鑽出2個鼻洞。

2 耳朵：取淡紅色黏土揉成短胖水滴形，壓平，沾黏土專用膠黏於耳朵位置。

3 前腳：取淡紅色黏土揉成錐形，稍微壓扁，小圓端壓出趾紋，依相同作法作出另一隻前腿後，沾膠黏於身體固定；以黑色凸凸筆點上眼睛後即完成。

大眼蛙

使用黏土
綠色、白色

材料&工具
白棒、牙籤、黏土專用膠、黑色凸凸筆

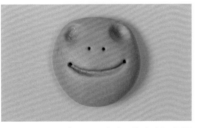

1 圓形身體：取綠色黏土揉成圓形，稍微壓扁，邊緣收順後，預壓眼睛、鼻子及畫出嘴巴弧度位置，如圖。

2 眼白：取白色黏土揉成圓形，壓扁；眼皮：取綠色黏土搓成兩頭尖形，稍微壓平，沾黏土專用膠黏合，如圖。

3 依相同作法完成另一眼後，將眼睛沾黏土專用膠黏合固定於身體相對位置，以黑色凸凸筆畫出眼睛弧度後即完成。

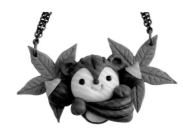

栗子

使用黏土
黃咖啡色、咖啡色

材料&工具
白棒、牙籤、黏土專用膠

1　栗子：取咖啡色黏土揉成短胖水滴形，胖端壓平，表面以白棒畫出栗子表面的紋路。

2　栗子蓋：取黃咖啡色黏土揉成短胖水滴形；胖端往外拉延伸。

3　小圓端畫一圓環紋作為蒂頭；沾黏土專用膠與步驟1栗子組合，即完成。

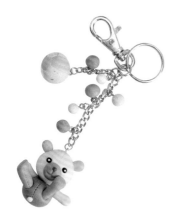

彩球

使用黏土
銘黃色、紅色、紅橘色、白色、藍色、綠色

1　取銘黃色黏土揉成圓形，待乾備用。

2　取紅色黏土揉成兩頭尖形，輕輕壓扁，包覆於球體表面。

3　依相同作法，取其它顏色黏土，同步驟2以尖端對尖端方式，包覆於球體表面，直至球體包覆完成，如圖。

4　將球置於掌心輕輕的繞圓，表面黏土平均包覆於球體，即完成作品。

松鼠

使用黏土
淺膚色、咖啡色、深咖啡色、粉紅色

材料&工具
彎刀、白棒、吸管、牙籤、黏土專用膠、
白色凸凸筆、黑色眼珠

1　臉：取淺膚色黏土揉成微橢圓形，壓出眼睛、嘴巴位置，並沾黏土專用膠黏入眼珠。

2　鬃毛：取咖啡色黏土搓成兩頭尖水滴形，表面輕壓扁。

3　將步驟2兩頭尖水滴形，以大姆指將一側往內壓凹，如圖。

4　步驟3背面上膠，黏於步驟1頂端並收順，並將深咖啡色黏土揉為細長尖形，貼於表面為鬃毛紋。

5　耳朵：取咖啡色黏土揉成圓形，以白棒圓端壓出內耳動態，並固定於頭頂兩側。

6　身體：將咖啡色黏土揉成胖錐形，肚皮位置黏上比身體略小的淺膚色胖錐形，與步驟4頭部沾膠組合。

7　手：取咖啡色黏土捏成長錐形後，略搓出手腕弧度，壓出指紋，以同樣方法製作另一隻手。

8　腳：取咖啡色黏土捏成長錐形後，搓出腳踝弧度，拉出腳尖。

9　將步驟8略壓出腳後跟角度後，分別將手腳沾黏土專用膠，黏於步驟6肢體相對應的位置。

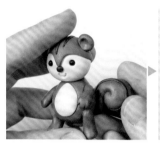

10 尾巴：取咖啡色黏土捏成長胖錐形，略彎出螺旋狀弧度，以白棒預壓尾巴的紋路位置。

11 取深咖啡色黏土搓成細長條形並稍微壓扁，沾黏土專用膠黏於步驟10尾巴紋路位置。

12 將尾巴沾黏土專用膠，黏於尾部位置後，黏上以粉紅色黏土捏成的腮紅，並點上白色凸凸筆作為反光點，即完成作品。

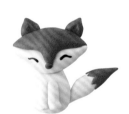

狐狸尾巴

使用黏土
粉黃橘色、淺紅橘色

材料&工具
白棒、不沾土剪刀、牙籤、黏土專用膠

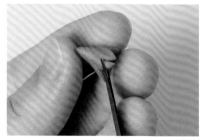

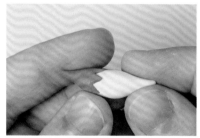

1 取粉黃橘色黏土揉成兩頭稍尖的長錐形，如圖。

2 淺紅橘色黏土揉成短胖錐形，胖端以白棒擀開。邊緣收順後，以不沾土剪刀剪出尖三角鋸齒一整圈，如圖。

3 步驟2洞內沾黏土專用膠，與步驟1黏合並收順，即完成狐狸尾巴，其他部位請參考松鼠作法。

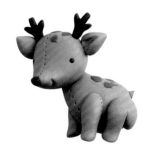

斑斑鹿

使用黏土
黃咖啡色、深咖啡色
淺紅咖啡色、黑色

材料&工具
彎刀、五支黏土工具組、白棒、吸管
牙籤、黏土專用膠、黑色凸凸筆

1 頭部：取黃咖啡色黏土揉成胖水滴形，尖端往上彎為鹿鼻動態，預壓出嘴巴、眼睛、耳朵及仿縫線裝飾紋位置。

2 頭角：取深咖啡色黏土揉成胖錐形，胖端以彎刀切出角分枝並收順，依相同作法作出另一個，完成待乾備用。

3 身體：取黃咖啡色黏土揉成錐形，壓出仿縫線裝飾紋，並預壓頭、前後肢位置。

4 前腳：取黃咖啡色黏土揉成錐形，微搓出腳踝弧度後，壓出腳掌形狀。

5 後腳：取黃咖啡色黏土揉成長錐形，同步驟4微搓出腳踝弧度及拉出腳掌後，以彎刀輕壓出後膝蓋處並彎出動態，如圖。

6 耳朵：取黃咖啡色黏土揉成短胖水滴形，輕壓微扁，以白棒壓出內耳微凹弧度，如圖。

7 將頭部、身體、四肢及耳朵各部位沾黏土專用膠黏合固定後，取紅咖啡色黏土捏成稍不規則狀，黏於頭部、身體、及四肢為鹿斑紋裝飾。

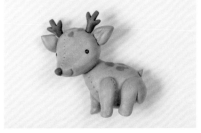

8 在頭角洞位置沾黏土專用膠，並把步驟2的頭角放入固定，並取黃咖啡色黏土搓成一小水滴形，黏於尾部位置作為鹿尾巴，另黏上深咖啡色圓鼻黏土及點上黑色凸凸筆為眼睛，即完成作品。

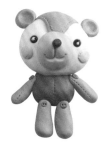

站立熊

使用黏土

粉黃色、淡紅咖啡色、銘黃色、橘紅色
咖啡色、粉紅色、墨綠色

材料&工具

白棒、五支黏土工具組（鋸齒）
黏土專用膠、吸管、白色凸凸筆·黑色眼珠

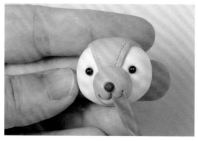

1 頭部：取粉黃色黏土揉成短橢圓形，稍微壓扁，預壓出眼睛、鼻子及腮紅位置，黏上眼珠。

2 鬃毛：取淡紅咖啡色黏土揉成胖水滴形，壓扁，塑為等腰長三角形後，沾膠包覆於臉上端，並於兩側壓鋸齒紋裝飾。

3 鼻子：取銘黃色黏土揉成胖水滴形，胖端壓平，沾黏土專用膠黏於鼻位置，壓出人中及嘴形後，黏上咖啡色圓鼻子黏土及粉紅色腮紅黏土。

手　　腳

4 耳朵：取淡紅咖啡色黏土揉成胖水滴形，輕壓，以白棒壓出內耳弧度，依相同作法作出另一個耳朵，沾黏土專用膠黏於頭頂兩側。

5 身體：取橘紅色黏土揉成胖錐形，稍微壓扁，壓鋸齒紋裝飾；另壓出頭、四肢預放的位置。

6 四肢：將手、腳以不同土量，同樣搓出長圓錐形，側邊壓鋸齒紋裝飾，如圖，完成各2個。

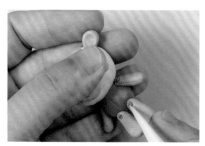

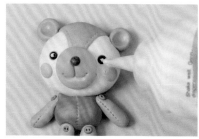

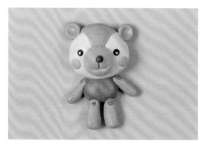

7 將步驟6沾黏土專用膠黏於身體的四肢相對位置；取墨綠色黏土揉成小圓形，沾黏土專用膠黏於四肢上端作為釦子裝飾。

8 眼睛位置點上白色凸凸筆，作為眼睛反光點裝飾。

9 完成！

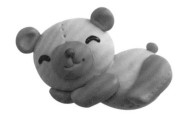

趴熊

使用黏土
淺藍色、藍色

材料&工具
五支黏土工具組、白棒、牙籤、黏土專用膠、
黑色凸凸筆

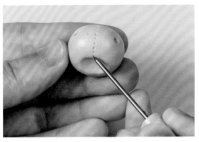

1　頭部：取淺藍色黏土揉成橢圓形，預壓眼睛、鼻子、耳朵位置，以及臉上的仿縫布裝飾線後，作出胖錐形鼻子。

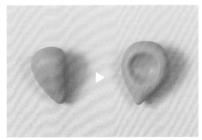

2　耳朵：取藍色黏土揉成短胖水滴形，壓出內耳弧度後，臉耳洞內沾膠，將耳朵放入固定。

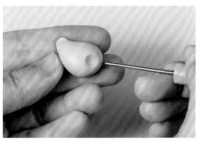

3　身體：取淺藍色黏土揉成胖錐形，預壓出前後肢、頭及尾巴位置，並刺出仿縫布裝飾線。

4　前肢：取藍色黏土揉成胖長錐形，微搓腳踝弧度。

5　如圖拉出腳掌，大腿內側微壓平後，沾黏土專用膠黏於步驟3前肢位置。

6　後肢：取比步驟4略多一點的藍色黏土，依相同作法作出略大的後肢，黏於後肢位置。

7　將頭部沾黏土專用膠黏合固定於步驟3身體，並黏上尾巴。

8　以黑色凸凸筆於臉上畫出眼睛弧度。

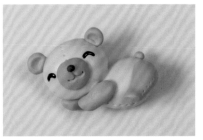

9　完成！

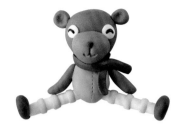

長腳熊

使用黏土

粉黃色、粉綠色、咖啡色

材料&工具

黏土工具組

1 熊腳：取粉黃色黏土揉成長條形，作兩支，待乾備用；粉綠色黏土搓成細長條形，沾黏土專用膠黏於腳表面，並收順。

2 鞋：取咖啡色黏土揉成胖錐形，稍微壓扁，一端壓凹為步驟1腳放置處。

3 步驟2凹洞內上黏土專用膠，並將步驟1腳放入固定，即完成熊腳；其它部位請參考P.73作法。

兔子

使用黏土

白色、粉紅色、淡紫色、咖啡色

材料&工具

彎刀、白棒、牙籤、黏土專用膠、黑色眼珠

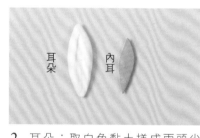
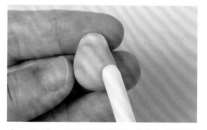

1 頭部：取白色黏土揉成圓形，稍微壓扁，點出眼睛、鼻子、耳朵位置後，黏上黑色眼珠、白色腮黏土及咖啡色圓鼻黏土。

2 耳朵：取白色黏土搓成兩頭尖形，壓出內耳弧度；內耳：再取粉紅色黏土搓成內耳尺寸的兩頭尖形，與耳朵沾黏土專用膠黏合，作出兩耳，待稍乾備用。

耳朵　內耳

3 身體：取淡紫色黏土揉成胖錐形，以白棒預壓出頭部、前後腳位置。

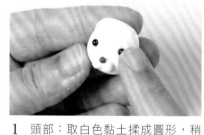

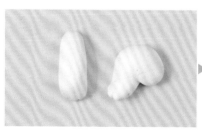
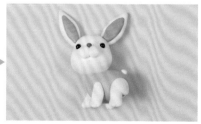

4 前後腳：取白色黏土搓成胖長條形，壓出腳趾紋路；後腳以彎刀稍微壓出紋路，彎出膝蓋處動態，搓出一個白色圓形黏土作為尾巴後，將各部沾黏土專用膠黏合固定，即完成。

貓頭鷹

使用黏土
紅橘色、黑色、淡黃咖啡色
深咖啡色、粉紅咖啡色

材料&工具
白棒、彎刀、牙籤、黏土專用膠
不沾土剪刀、黑色眼珠、白色凸凸筆

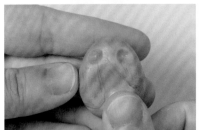

1 頭身：取紅橘色黏土揉成胖錐形，預壓出各部位置。

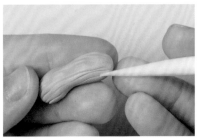

2 眼睛：取淡黃咖啡色黏土揉成長橢圓形後，中間搓細，輕壓扁，畫出眼睛羽毛紋路，沾黏土專用膠，黏於眼睛位置後，黏上眼白黏土及眼珠。

3 嘴巴：取深咖啡色黏土揉成短胖錐形，壓出鼻子洞後，黏於嘴巴位置。

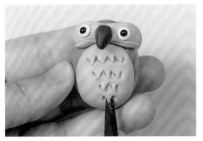

4 肚子羽毛：取粉紅咖啡色黏土揉成胖橢圓形，壓扁，沾黏土專用膠黏於肚子位置後，以不沾土剪刀剪出羽毛動態，如圖。

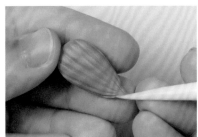

5 翅膀：取紅橘色黏土揉成長錐形，以白棒畫出翅膀紋路。

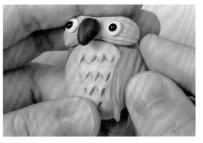

6 同步驟5作出另一隻翅膀後，沾黏土專用膠，分別黏於步驟4兩側翅膀位置。

7 耳朵：取紅橘色土揉成胖錐形，輕輕壓扁，以白棒壓出內耳弧度後，沾黏土專用膠，黏於步驟6耳朵位置。

8 腳：取黑色黏土揉成短胖錐形，輕輕壓扁，以彎刀壓出趾紋路，黏於底部，最後以白色凸凸筆點上白色反光點，即完成作品。

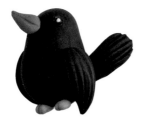

烏鴉

使用黏土
黑色、黃橘色、紅橘色

材料&工具
白棒、牙籤、黏土專用膠、彎刀
白色凸凸筆、黑色眼珠

1　頭部：取黑色黏土揉成胖錐形後，預壓出各部位置，並黏入黑色眼珠作為眼睛。

2　翅膀：取黑色黏土揉成細長錐形，以白棒畫出翅膀紋路。

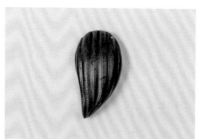

3　與步驟2作法相同，以黑色黏土作出另一個翅膀，如圖。

4　尾巴：取黑色黏土揉成長錐形，中間往小圓端稍搓細，壓扁，以白棒畫出尾巴羽毛紋路，如圖，分別沾黏土專用膠黏於步驟1相對位置。

5　嘴巴：將黃色、紅色黏土以1：6比例調合，揉成錐形並輕壓。

6　畫出嘴巴線後，沾黏土專用膠，黏於嘴巴位置。

7　腳：取黃橘色黏土揉成胖錐形，以彎刀壓出趾紋，依相同作法完成兩支。

8　步驟7分別沾黏土專用膠，黏於底部腳的位置。

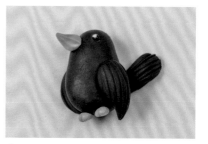

9　再以白色凸凸筆點上眼睛反光點，即完成烏鴉。

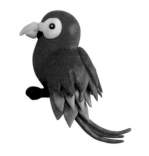

鸚鵡

使用黏土
淺紅色、紅色、銘黃色、黑色、白色
綠色、淺藍色、淺橘色

材料&工具
白棒、牙籤、不沾土剪刀、彎刀
黏土專用膠、黑色眼珠、白色凸凸筆

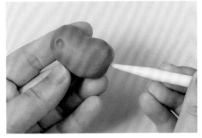

1 身體：取淺紅色黏土揉成胖錐
形，一側稍壓凹，預壓眼睛、嘴
巴及尾巴位置。

2 眼睛：取白色黏土揉成胖水滴形，
壓扁，沾黏土專用膠黏於眼睛位
置，並放上黑色眼珠。嘴巴：取銘
黃色黏土揉成胖錐形，一大一小，
稍微壓扁，黏合為上下嘴形，與眼
睛之間黏上圓壓扁的黑色黏土裝
飾，固定於頭部處。

3 尾巴：取淺橘色黏土揉成長條
形，尾部搓尖，完成三條，圓端
黏合，待乾備用。

4 羽毛：取紅色黏土揉成胖水滴
形，壓扁後，胖端以不沾土剪刀
剪尖角，如圖。

5 以白棒將步驟4羽毛表面，畫出羽
毛紋裝飾。

6 同步驟4至5，分別完成大小、顏
色，如圖的羽毛。

7 腳：取黑色黏土揉成胖水滴形，
稍微壓扁，以彎刀壓出趾紋，完
成兩個。

8 將羽毛、腳及尾巴，分別沾黏土
專用膠，黏於身相對位置固定，
最後眼睛點上白色凸凸筆為反光
裝飾。

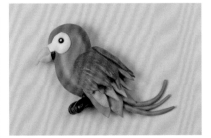

9 即完成作品。

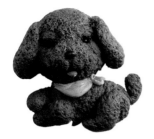

紅貴賓犬

使用黏土
紅咖啡色、粉紅色、紅色

材料&工具
七本針、牙籤、黏土專用膠、黑色眼珠

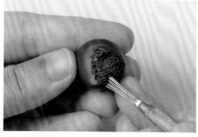

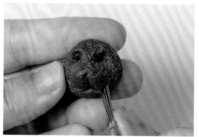

1 臉：取紅咖啡色黏土揉成胖錐形，壓出眼窩、鼻子動態。

2 以七本針於臉表面，挑出毛質感。

3 以七本針邊挑毛，邊將嘴巴的弧度壓出。

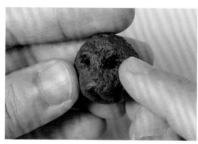

4 將黑珠黏入作為眼睛，取紅咖啡色黏土作出長錐形為耳朵後，以七本針挑出毛質感。

5 身體：取紅咖啡色黏土揉成胖長錐形，稍微輕壓扁。

6 將步驟5彎出身體動態，如圖，與臉相同作法以七本針挑出毛質感。

7 腳：取紅咖啡色黏土揉成長胖錐形，彎出腳弧度，如圖，作出前後腳，分別將腳挑出毛質感。

8 分別將頭、腳黏於相對位置，取紅咖啡色黏土作出短錐形尾巴，挑毛；取紅色黏土捏成胖水滴形，稍微壓扁，黏於嘴內作為舌頭；取粉紅色黏土揉成兩頭尖形壓扁，作為領巾，即完成作品。

波士頓狗

白色、黑色、粉紅色

材料&工具
白棒、五支黏土工具組、彎刀
不沾土工具、牙籤、黏土專用膠
五彩膠、白色凸凸筆、黑色眼珠

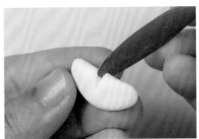

1　頭部：取黑色黏土作出基本頭形，取白色黏土揉成長三角形，壓扁裝飾，並預壓出其他五官位置。

2　取白色黏土作半圓形壓扁，再以不沾土工具剪切口，並收順。

3　將步驟2黏上步驟1黑色頭形黏土，以錐子於兩頰略壓數小點造型。

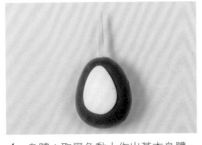

4　身體：取黑色黏土作出基本身體，取白色黏土揉成水滴形壓扁，貼在腹部，黏入1/2牙籤，待乾。

5　取黑色黏土揉成兩顆小水滴形，以白棒壓內耳；取略小粉紅色黏土揉成小水滴形，沾黏土專用膠組合作為耳朵。

6　腳：取白色與黑色黏土揉出四肢，前端壓出腳趾紋，組合黏於身體的四肢相對位置。

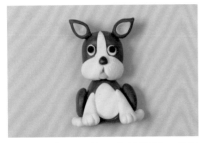

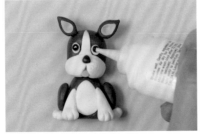

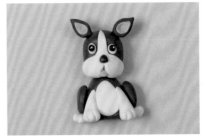

7　將頭部、耳朵、身體位置，分別沾黏土專用膠組合固定。

8　以白色凸凸筆點出眼睛反光點。

9　完成！

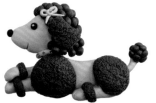

貴賓狗

使用黏土

咖啡色、粉咖啡色、粉紅色

材料&工具

白棒、七本針、彎刀、不沾土工具、吸管、牙籤
黏土專用膠、五彩膠、白色凸凸筆、黑色眼珠

1　頭部：取粉咖啡色黏土揉成胖水
　　滴形略彎，以吸管壓出嘴形。

2　身體：取粉咖啡色黏土揉成胖水
　　滴形，彎出身體動態，黏入1/2牙
　　籤，待乾。

3　手、腳：取粉咖啡色黏土揉成長
　　錐形，再以彎刀壓出指紋。

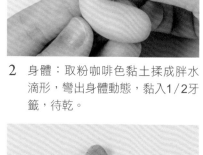

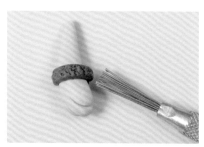

4　取咖啡色黏土揉成長條狀環狀，
　　沾黏土專用膠，黏上後，以七本
　　針挑毛質感。

5　耳朵：取咖啡色黏土揉成兩頭尖
　　水滴形，壓扁作成長耳。

6　取粉咖啡色黏土揉成長條形，黏
　　上咖啡色黏土揉成的小圓球，作
　　成尾巴。

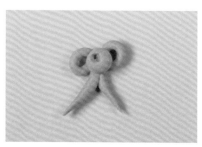

7　取粉紅色黏土揉成長條形，繞成
　　蝴蝶結。

8　將各部位沾黏土專用膠，組合固
　　定，如圖。

9　點上白色凸凸筆作為眼睛反光點
　　並以五彩膠裝飾，即完成作品。

臘腸狗

使用黏土

棕色、銘黃色、黑色

材料&工具

白棒、彎刀、不沾土工具、吸管、文件夾
圓滾棒、牙籤、黏土專用膠、五彩膠
白色凸凸筆、黑色眼珠

1 頭部：取棕色黏土揉成胖圓錐形略彎壓扁，以吸管壓出嘴形及標註眼睛位置。

2 身體：取棕色黏土揉成長橢圓形，彎出身體動態並稍微壓扁，黏入1/2牙籤待乾。

3 衣服：取銘黃色黏土置於文件夾內擀平，切成四方形，再切出一個半圓缺口。

4 四肢：取棕色黏土揉出前後肢，以彎刀於前端壓出腳趾紋。

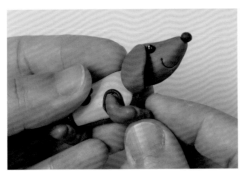

5 黏上步驟3完成的衣服，以黑色黏土裝飾衣服邊緣及圖案，黏上四肢，以白色凸凸筆點出眼睛反光點。

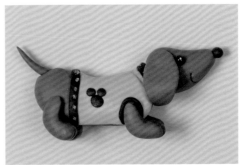

6 點上五彩膠裝飾，即完成作品。

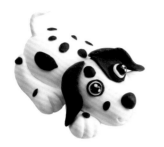

大麥町犬

使用黏土

白色、黑色

材料&工具

白棒、彎刀、不沾土工具、吸管、牙籤
黏土專用膠、白色凸凸筆、黑色眼珠

1　頭部：取白色黏土揉成胖圓錐形，在1/3
　　處壓眼窩，以吸管壓出嘴形。

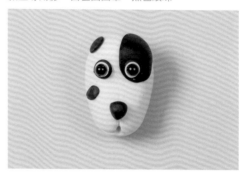

2　斑紋：取黑色黏土以不規則形裝飾臉部；
　　眼睛：取黑色黏土揉成圓形壓扁，上面黏
　　上略小的白色圓形扁形黏土，將黑色眼珠
　　嵌入作為眼睛。

3　身體：取白色黏土搓成胖水滴形彎出身體
　　動態，黏入1/2牙籤待乾，以不規則形裝
　　飾斑紋特徵。

4　四肢：（前肢）取白色黏土揉成長錐形；
　　後肢揉成長水滴形，分別將前端壓出腳趾
　　後（如圖），以不規則形裝飾斑紋特徵。

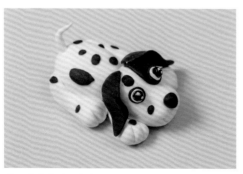

5　將各部位以黏土專用膠組合，再以白色凸
　　凸筆點出眼睛反光點裝飾，即完成作品。

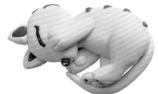

愛睏貓

使用黏土

淡黃色、咖啡色、粉灰色

材料&工具

白棒、彎刀、牙籤、黏土專用膠
黑色凸凸筆

1 頭部（側面）：調淡黃色黏土，搓出胖圓錐形，以白棒定位眼及鼻的位置。

2 斑紋：調咖啡色黏土，搓出扁長錐形兩條，黏於步驟1的頭部胖端；黏上以咖啡色圓形黏土作成的鼻子。

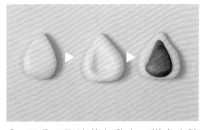

3 耳朵：取淡黃色黏土，搓出小胖水滴形兩個；輕壓內耳弧度；黏上咖啡色黏土內耳後，黏貼於頭頂兩側。

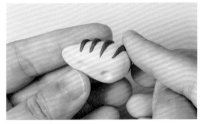

4 身體：取淡黃色黏土搓出胖水滴形，彎出身體動態。預壓四肢位置。取咖啡色黏土搓出扁長錐形四條，黏於身體上側。

5 前腳：取淡黃色黏土搓成長錐形，胖端以彎刀壓出趾紋，依相同作法作出另一隻腳。

6 肉掌：取粉灰色黏土搓成圓形，沾黏土專用膠，黏於右腳趾下方，作為肉墊。

7 後腳：取淡黃色黏土搓成胖長錐形，搓腳踝弧度，拉出腳掌，以彎刀壓出腳趾紋。

8 取步驟7後腳於底部黏上粉灰色圓片黏土作肉墊，點上小黑點，依相同作法作出另一隻腳。

9 將頭部、身體以及四肢，沾黏土專用膠組合。

10 尾巴：取淡黃色黏土搓成細長條形，彎出動態。

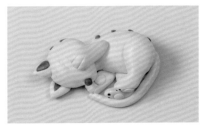

11 於身體尾部沾黏土專用膠，將尾巴依動態固定於尾部。

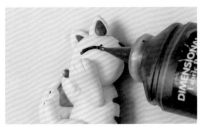

12 以黑色凸凸筆畫出睡眼形，即完成作品。

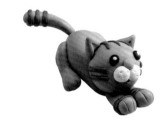

伸展貓

使用黏土
淺紅咖啡色、粉紅咖啡色、黑色
白色、淡粉紅色

材料＆工具
白棒、五支黏土工具組、彎刀
黏土專用膠、白色凸凸筆

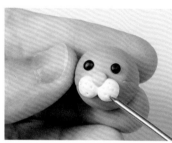

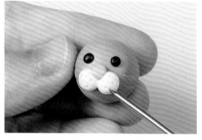

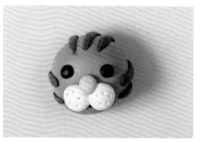

1　頭部：調粉紅咖啡色黏土，揉成圓形，並定位五官，黏上黑色黏土作為眼珠。

2　腮幫子：取白色黏土揉出圓形兩個，刺毛孔；鼻子：取淡粉紅色黏土揉成短胖水滴形，黏於鼻子位置；以白棒拉出張口形。

3　頭頂斑紋：調淺紅咖啡色黏土，搓出細長錐形三條，黏於耳朵之間作為班紋裝飾、搓出細長條形四條作鬍鬚，黏於臉部兩側，如圖。

4　耳朵：取粉紅咖啡色黏土，搓出小胖水滴形兩個，壓出內耳，沾黏土專用膠，黏貼於頭頂兩側。

5　前腳：取粉紅咖啡色黏土，搓成長錐形，胖端以彎刀壓出趾紋；取淺紅咖啡色黏土搓出細長條形兩條，沾黏土專用膠固定於腳踝。依同作法作出另一隻前腳。

6　身體：取粉紅咖啡色黏土，揉成胖長水滴形，彎出身體動態，胖端微翹，鈍端下壓。後腳：取粉紅咖啡色黏土參考P.86步驟6作法，作出後腳動態。

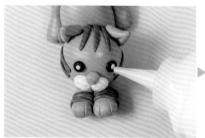

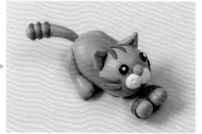

7　尾巴：取粉紅咖啡色黏土，搓成細長水滴形，彎出動態，並在尾端黏上淺紅咖啡色黏土細長條形三條後，黏合於身體尾部，並將各部位黏合。

8　以白色凸凸筆點在眼睛處反光點，即完成作品。

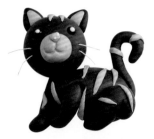

凝望貓

使用黏土

紅咖啡色、淡紅咖啡色、淡粉紅色

材料&工具

白棒、彎刀、牙籤、黏土專用膠
白色凸凸筆、黑色眼珠、硬質細棉線

1 頭部：取紅咖啡色黏土揉成圓形，稍微壓扁，並壓出眼睛及鼻子位置後，眼睛位置沾黏土專用膠，放入黑色眼珠。

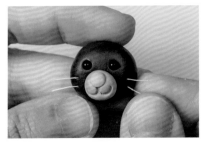

2 嘴巴：取淡紅咖啡色黏土揉成圓形，黏於步驟1鼻子位置後，壓出人中及嘴形。黏上淡粉紅色圓形鼻黏土及硬質細棉線作為鬍鬚。

3 耳朵：取紅咖啡色黏土搓出小胖水滴兩個，分別黏上淡紅咖啡色黏土內耳，將兩耳沾黏土專用膠，黏貼於頭頂兩側。

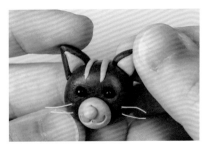

4 斑紋：取淡紅咖啡色黏土，搓出細長錐形兩條，黏於耳朵之間作為班紋裝飾。

5 身體：取紅咖啡色黏土揉成胖水滴形，彎出身體動態；前腳：取紅咖啡色黏土，揉成長錐形，輕壓出腳掌動態。

6 後腳：取紅咖啡色黏土，同步驟5的長錐形，鈍端搓出腳掌動態，胖端以彎刀輕壓後，凹摺出後腿摺痕，並與身體黏合。

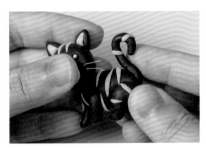

7 尾巴：取紅咖啡色黏土搓成細長水滴形，彎出動態，黏合於身體尾部。作出其他身體斑紋裝飾。

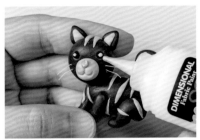

8 以白色凸凸筆點出眼睛反光點。

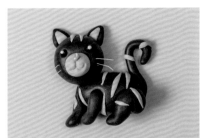

9 完成！

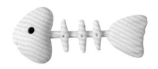

魚骨頭

使用黏土
淡黃色

材料&工具
白棒、牙籤、黏土專用膠、造花鐵絲、尖嘴鉗、吸管、黑色凸凸筆

1 魚骨：將造花鐵絲剪為需要的長度後，整條塗上黏土專用膠。

2 取淡黃色黏土搓成細長條形，同步驟1造花鐵絲的長度。

3 步驟2黏土壓扁，將步驟1造花鐵絲嵌入，並包覆。

4 將包覆住造花鐵絲的黏土，搓揉均勻後，待乾備用。

5 取淡黃色黏土揉成短胖錐形，稍微壓扁，胖端稍往內推凹後，預點出眼睛、以吸管壓出嘴巴的位置。

6 將步驟5推凹中心處，鑽一洞，將已乾的步驟4魚骨置入，如圖。

7 尾鰭：取淡黃色黏土揉成短胖水滴形，壓扁，以白棒畫出魚鰭紋路。

8 將尾鰭放入步驟6魚骨另一端；魚刺：取淡黃色黏土搓成細長條形，黏於魚骨之間，在連接處以白棒刺點，再以黑色凸凸筆點上眼睛，即完成。

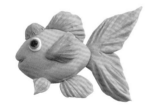

橘色觀賞魚

使用黏土
橘紅色、橘色、白色

材料&工具
白棒、七本針、不沾土剪刀、吸管、牙籤黏土專用膠、黑色眼珠

1 魚身：取橘色黏土揉成胖錐形壓扁，以吸管壓出嘴形，黏上眼白橘紅色小圓片與黑色眼珠；魚尾：取橘紅色、橘色黏土混色，揉成兩頭尖胖水滴形壓扁，胖端剪開順出魚尾，以白棒畫出尾紋路。

2 依照各魚鰭形捏出壓扁後，以白棒畫紋路，完成如圖的各部鰭。

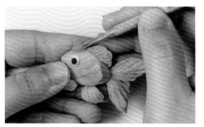

3 將各部鰭與魚身組合；取橘紅色黏土揉成圓球黏於頭上，再以七本針輕刺花紋，即完成作品。

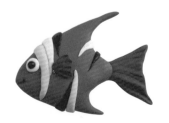

藍色觀賞魚

使用黏土
淺藍色、鉻黃色、白色、黑色

材料&工具
白棒、不沾土工具、吸管、牙籤
黏土專用膠、五彩膠、黑色眼珠

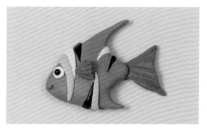

1 取淺藍色黏土揉成胖水滴形,稍微壓扁,胖端推出身及鰭弧度(如圖),以吸管壓出嘴形。

2 取淺藍色黏土揉成小胖水滴形,壓扁後,捏出魚尾,以白棒畫出鰭紋路,參考P.89步驟4至6,完成身體、尾部及小鰭各部位。

3 分別將白色、黑色、鉻黃色搓成長水滴形壓扁,黏於魚身為裝飾色塊,再將各部魚鰭黏合;魚身黏上白色圓形眼白黏土及眼珠,白色裝飾色塊沾五彩膠裝飾,即完成作品。

綠色觀賞魚

使用黏土
綠色、橘色、淺藍色、白色

材料&工具
白棒、不沾土工具、吸管、牙籤、黏土專用膠、黑色眼珠

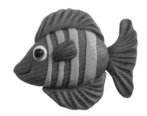

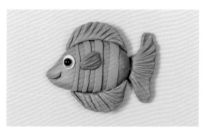

1 魚身:取綠色黏土揉成胖錐形壓扁,吸管壓出嘴形,黏上眼白黏土、淺藍色小圓片與黑色眼珠;尾鰭:取綠色黏土揉成胖水滴形壓扁,塑出魚尾造型,以白棒畫出魚尾紋路。

2 依照各魚鰭形捏出壓扁後,以白棒畫紋,完成如圖的各部鰭。

3 取橘色黏土搓成長條壓扁狀,黏於魚身為裝飾條紋,再將步驟2各部鰭組合,即完成作品。

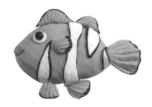

小丑魚

使用黏土
橘色、白色

材料&工具
白棒、彎刀、不沾土工具、吸管、牙籤
黏土專用膠、五彩膠、黑色油性筆、黑色眼珠

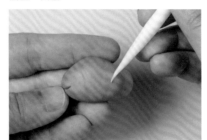

1　身體：取橘色黏土揉成兩頭尖橢圓形壓扁，以吸管壓出嘴形。

2　步驟1身體部位，以白棒預壓要裝飾色塊的位置。

3　取白色黏土揉成長水滴形壓扁，裝飾於魚身作為色塊。

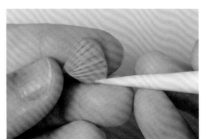

4　魚尾：取橘色黏土揉成胖水滴形，壓扁。

5　將步驟4魚尾以白棒畫出尾紋路。

6　與步驟4至5相同作法，取橘色黏土揉出各部魚鰭形狀並壓扁後，以白棒畫紋。

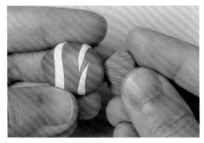

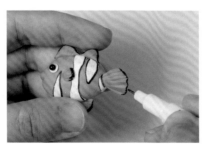

7　分別將步驟6魚鰭沾黏土專用膠，黏於身體各相對位置，並黏上眼睛，待乾。

8　將魚身的白色裝飾色塊沾五彩膠；黑色油性筆描繪紋路，即完成作品。

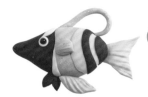

黃黑觀賞魚

使用黏土
白色、黑色、淺紫色、銘黃色

材料&工具
白棒、不沾土工具、吸管、牙籤、黏土專用膠、白色凸凸筆
五彩膠、黑色眼珠

1　魚身：取黑色黏土揉成胖錐形壓扁，吸管壓出嘴形。

2　搓出白色、淺紫色、黃色各裝飾色塊黏土，沾黏土專用膠包覆魚身表面。

3　取淺紫色黏土揉成細長形，彎曲待乾。

4　取銘黃色黏土捏出魚尾造型，再以白棒畫紋路。

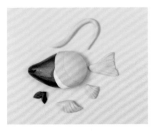 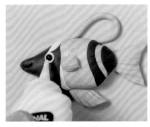 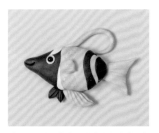

5　完成如圖所有物件。

6　沾黏土專用膠，依續將步驟5各部位組合，並黏上眼睛。

7　以五彩膠裝飾魚身上色塊，並以白色凸凸筆點出眼睛反光點。

8　即完成色彩多變的觀賞魚作品。

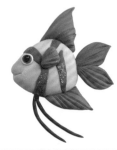

粉紫觀賞魚

使用黏土
粉紅色、紫色、深紫色

材料&工具
白棒‧彎刀‧不沾土剪刀‧吸管‧牙籤‧
黏土專用膠‧五彩膠‧黑色眼珠

1　作出粉紅色魚身黏土；尾鰭：取紫色黏土作成半圓形壓扁，再以不沾土剪刀剪出切口，魚尾造型收順後，再以白棒畫紋路。

2　依照各魚鰭形捏出壓扁後，以白棒畫紋，完成如圖的各部鰭，與魚身組合。

3　魚身黏上紫色裝飾色塊及眼睛（依續黏上眼白、深紫色小圓片及眼珠），裝飾五彩膠，待乾。取深紫色黏土揉成細長條形略彎，待乾後黏上魚身即完成。

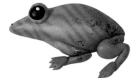

草莓箭毒蛙

使用黏土
淺紅色、淺藍色、黑色

材料&工具
不沾土剪刀、牙籤、黏土專用膠
五彩膠、白色凸凸筆

1 取白色黏土與紅色黏土依1：9的比例，調和為淺紅色。

2 蛙身：取淺紅色黏土搓出兩頭呈現小圓的胖錐形後、塑為橢圓形。

3 步驟2再以手指按壓方式，作出蛙背的線條，如圖。

4 以白棒預壓出眼睛、腳各部位置。

5 蹼：取淺藍色黏土搓成水滴形，壓平後，以不沾土剪刀剪出三個V字形缺口，依相同作法完成兩個。

6 前肢部分：取淺紅色黏土揉成長錐形，作為上肢部分。

7 下肢則取淺藍色黏土揉成長錐形，完成後，一起將步驟5至6蹼的部分黏合。

8 後腿：取淺藍色黏土揉成長水滴形，摺成ㄅ字形，再與步驟5另一個蹼黏合。

9 眼睛部分：先取紅色與黑色黏土，分別搓成兩個圓形，紅色在下，黑色在上，將兩者黏合。

 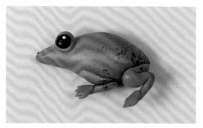

10 分別將眼睛、前肢、後腿與蛙身黏合，拍上五彩膠。

11 眼睛點上白色凸凸筆作為反光點。

12 完成！

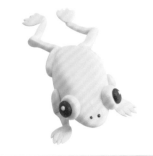

金色箭毒蛙

使用黏土

黃色、白色

材料＆工具

白棒、不沾土剪刀、牙籤、
黏土專用膠、白色凸凸筆、黑色凸凸筆

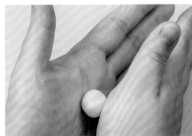

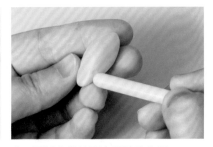

1　取黃色黏土＋白色黏土以拉合方式
　　將雙色完全混合。

2　蛙身：取步驟1黏土搓出兩頭呈現
　　小圓的胖錐形後、塑為橄欖形。

3　再以白棒按壓出眼睛的位置。

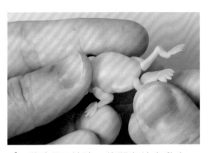

4　蹼、前肢、後腿部分：作法同P.91
　　草莓箭毒蛙步驟5至8。

5　作法同P.91草莓箭毒蛙步驟9，黏
　　上眼睛。

6　將步驟4前肢、後腿與蛙身黏合。

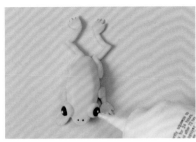

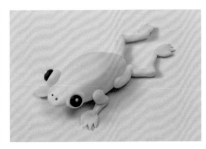

7　以黑色凸凸筆點出鼻孔的位置；
　　以白色凸凸筆，點出眼睛的反光
　　點。

8　調整動態後即完成。

飛蛙

使用黏土
藍色、黃色、黑色、淺紅色

材料&工具
白棒、不沾土工具、牙籤、黏土專用膠
五彩膠、黑色凸凸筆

1　取藍色：黃色：黑色黏土，比例為1：5：0.5，調為橄欖綠色。

2　蛙身：取橄欖綠色黏土搓成兩頭呈現小圓的胖錐形後再塑為橄欖形。

3　前肢：取橄欖綠色黏土揉成長條形，再以白棒按壓出摺痕，作出〈的形狀。

4　後肢：取橄欖綠色黏土揉成長條形，再以白棒按壓出摺痕，作出ㄣ的形狀。

5　蹼的部分：作出一個水滴形稍微壓平後，以不沾土工具來回按壓的方式，壓出3個缺口。

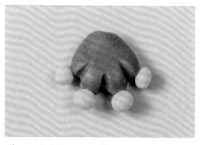

6　吸盤部分：取黃色黏土作出四個圓形，黏合於蹼上，分別與前、後肢黏合後，固定於蛙身，並參考P.91步驟9作出眼睛。

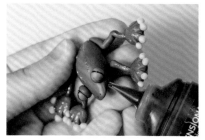

7　以黑色凸凸筆點出鼻孔的位置和眼睛的瞳孔，再以五彩膠點綴在身體上。

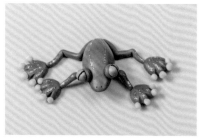

8　調整出飛行的動態，即完成作品。

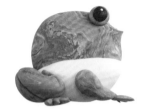

大嘴角蛙

使用黏土
綠色、黃色、淺綠色
淺黃色、黑色、白色

材料&工具
不沾土剪刀、牙籤
黏土專用膠、白色凸凸筆

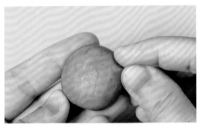
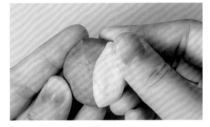

1 取綠、黃雙色黏土以拉合的方式，混合成不均勻的顏色。

2 作出一個圓形壓平後，以手指捏出蛙嘴自然的線條。

3 取白色、淺黃雙色黏土以拉合的方式，混合成不均勻的顏色，壓平後，沾黏土專用膠包覆於身體1/2的位置。

4 前肢的部分：將綠、黃色黏土混合成不均勻的顏色（後肢、蹼皆為同色），搓出一個葫蘆形。

5 再將步驟4作"く"的形狀，如圖動態。

6 後肢的部分：同混色黏土，搓出一個葫蘆形，以表現角蛙後肢三段肌肉的特色。

7 步驟6作出"ㄅ"的形狀後，調整後肢的動態。

8 蹼的部分：同混色黏土揉出一個圓形壓平後，以不沾土剪刀剪出三個V形缺口。

9 將步驟4至8前肢、後腿分別與蹼沾黏土專用膠黏合，如圖。

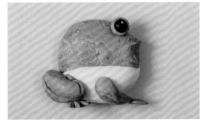

10 將眼睛、前肢、後腿與蛙身黏合。（眼睛參考P.91步驟9）

11 以白色凸凸筆，點出眼睛的反亮點。

12 調整蛙身更自然的動態，即完成作品。

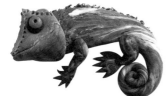

豹變色龍

使用黏土

淺藍色、藍色、紫色

材料&工具

七本針、牙籤、不沾土剪刀、黏土專用膠
鑷子、大吸管、黑色凸凸筆

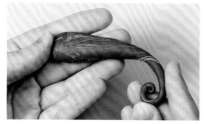

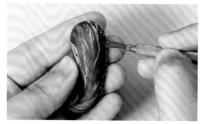

1 取淺藍、藍、紫三色黏土以拉合的方式，混合成不均勻的顏色。（以下各部位顏色相同）

2 步驟1搓為長水滴形，尖端向橢圓端作出螺旋彎曲狀。

3 步驟2背的部分，以七本針戳出背脊的紋路，如圖。

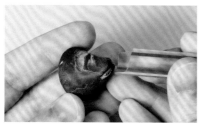

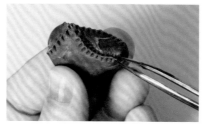

4 頭：混色搓出胖錐形，胖端壓凹後，以大吸管於小圓端壓出嘴巴紋路。

5 將步驟4頭部以鑷子夾出頭冠的紋路，如圖。

6 再將步驟3身體，與步驟5頭部黏合固定。

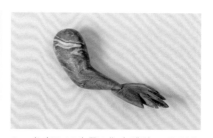

7 取混色黏土搓成葫蘆形，作出腿部肌肉。

8 再將腿部肌肉作成"く"的形狀。

9 參考P.96步驟8作出蹼後，分別與前肢、後腿的部分黏合。

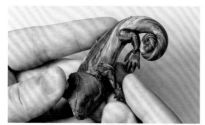

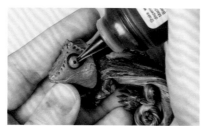

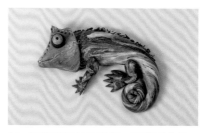

10 參考P.91步驟9作出眼睛，分別與前肢、後腿沾膠黏於步驟6身體相對位置。

11 以黑色凸凸筆，點出眼睛的黑點，如圖。

12 調整出爬行的動態，即完成作品。

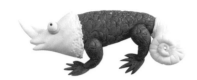

 有角變色龍

使用黏土

紫色、黑色、灰色、白色、
淡橘色、淡黃色

材料&工具

七本針、不沾土剪刀、彎刀、牙籤
黏土專用膠、小吸管、黑色凸凸筆

1　取紫、灰、黑三色黏土，以拉合
的方式，混合成不均勻的顏色。

2　身體：將步驟1黏土揉成水滴形，
尖端以手指壓出"凸"的形狀（預
備與尾巴接合時使用）。

3　取小吸管，以不規則方式於身體
表面壓出鱗片的紋路。

4　作一個白色水滴形，尖端部分再
以不沾土剪刀剪出嘴形。

5　將步驟4以七本針戳出頭冠的紋
路。

6　將步驟5頭部與步驟3身體黏合。

7　將前肢與後腿作成葫蘆形，以凸
顯腿部肌肉，如圖。

8　蹼的部分：作一圓形壓平後，以
不沾土剪刀剪出四個V形缺口。

9　取白色黏土分別作兩個大小的水滴
形，彎出尖角，黏於嘴巴上方，並
參考P.91步驟9作法黏上眼睛。

10　取白色黏土，作一個長水
滴形，以彎刀畫出許多細
線，以表現尾巴紋路。

11　再捲曲成螺絲狀作成尾
巴，如圖，將胖端鑽
洞，備用。

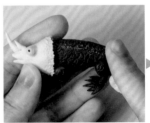
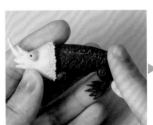

12　將步驟11螺絲狀尾巴形狀，沾黏土專用膠插入身體預
留的凸部形狀，黏合後，並調整動態，以黑色凸凸筆
點出眼睛的黑點，即完成。

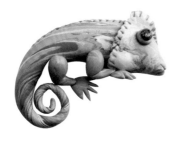

高冠變色龍

使用黏土
綠色、黃色

材料&工具
細工棒、不沾土剪刀、牙籤
黏土專用膠、鑷子、黑色凸凸筆

1 取綠、黃雙色以拉合的方式,混合成不均勻的顏色(以下各部位顏色相同)。

2 將步驟1黏土揉成長水滴形,尖端向圓橢端作出螺旋彎曲狀。

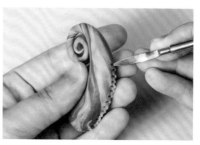

3 以細工棒於背部壓出背脊的紋路,如圖。

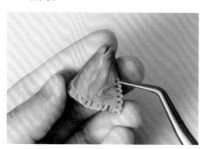

4 頭部:混色搓成水滴形,胖端往內推凹,小圓端壓出嘴形,再以鑷子夾出頭冠的紋路,如圖。

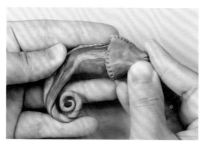

5 將步驟4頭部沾黏土專用膠,與步驟3身體部分黏合。

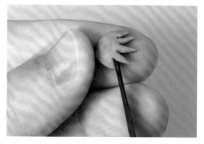

6 蹼的部分:將混色黏土作成圓形壓平後,以不沾土剪刀剪出四個V形缺口。

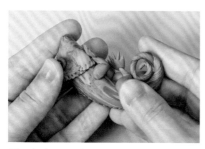

7 參考P.95步驟7至步驟9將蹼分別與前肢、後腿的部分黏合,調整出自然的爬行動態。

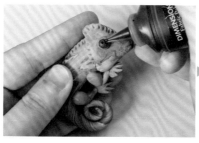

8 以黑色凸凸筆點出眼睛的黑點後即完成。

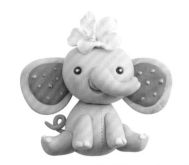

飛飛象

材料&工具
白棒、不沾土工具、吸管、粉色凸凸筆
白色凸凸筆、牙籤、黏土專用膠
黑色眼珠、花蕊

使用黏土

淡藍紫色、紅紫色、白色、黃色

1　臉：以淡藍紫色黏土揉成胖橢圓形，輕壓，一側壓凹為頭頂弧度後，預壓五官位置及嘴巴。

2　在眼洞塗上黏土專用膠，放入黑色眼珠作為眼睛。

3　身體：取淡藍紫色黏土揉成胖錐形，預壓頭部、四肢位置，上端放入1/2牙籤。

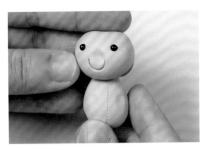

4　將步驟3牙籤塗上黏土專用膠，頭部插入組合固定。

5　前肢：取淡藍紫色黏土揉成長錐形，胖端壓出腳掌及腳後跟弧度，如圖。

6　腳趾：以白色黏土揉成小圓形，壓扁，沾黏土專用膠黏於腳趾前端，依相同作法作出另一隻前肢後，黏於身體正面。

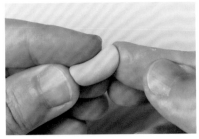

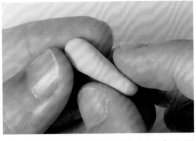

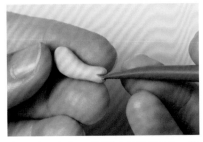

7　後肢：取淡藍紫色黏土揉成長錐形，同步驟5壓出腳掌以及大腿內側，黏上腳趾後，黏於身體兩側。

8　鼻子：取淡藍紫色黏土揉成細長錐形，前側搓出鼻子弧度，並收順，如圖。

9　以不沾土工具壓出鼻頭弧度，如圖，沾黏土專用膠黏於鼻子位置後，稍微調整鼻子動態。

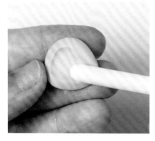

10 耳朵：取淡藍紫色黏土揉成胖錐形，壓扁後，以白棒圓端壓出內耳弧度。

11 內耳：取紅紫色黏土搓成比耳朵略小的胖錐形，壓扁，背面沾黏土專用膠後，黏於步驟10內耳位置，完成兩片耳朵，黏於頭部的耳朵位置。

12 取白色黏土加一些黃色黏土混色，揉成胖水滴形，作出五瓣花動態後，黏於大象頭頂裝飾，再以粉色凸凸筆裝飾內耳及白色凸凸筆點出眼睛反光點後即完成。

大象圓盤

使用黏土
淺藍紫色、淡藍紫色、紅紫色、白色

材料&工具
圓滾棒、白棒、文件夾、黏土專用膠、牙籤、黑色凸凸筆

 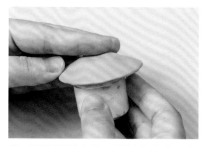

1 取淡藍紫色黏土揉成圓形，放在文件夾內，擀成圓平面。

2 以白棒圓端，壓出盤底弧度。

3 調整好弧度後，置於大小直徑相同的物體上端，待乾。

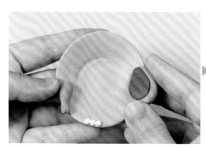 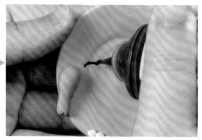 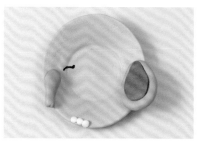

4 參考P.98飛飛象的步驟8至11，作出長鼻及耳朵，並取白色黏土揉成小圓形作為腳趾，黏合於圓盤表面並收順，以黑色凸凸筆畫出眼睛弧度。

5 完成！

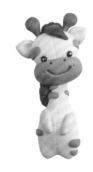

長頸鹿

使用黏土

粉銘黃色、銘黃色、紅橘色、深咖啡色、
紅咖啡色、粉紅咖啡色

材料&工具

白棒、不沾土工具、五支黏土工具組
牙籤、黏土專用膠、平筆、壓克力顏料
白色凸凸筆、黑色眼珠

1　臉部：取粉銘黃色黏土，揉成胖
　　錐形。

2　預壓出臉各部位置後，黏入黑色
　　眼珠為眼睛。

3　頭角：取紅咖啡色黏土揉成長水滴
　　形，中央往尖端位置搓細頭角形，
　　依相同作法作出另一個，待乾。

4　身體：取粉銘黃色黏土揉成長胖
　　錐形，表面輕壓。

5　步驟4身體胖端中間以不沾土工具
　　壓凹，如圖。

6　步驟5壓開的位置收圓順，作出圓
　　圓腳的動態，如圖。

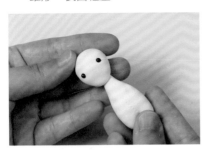

7　將步驟6身體與步驟2頭部沾膠黏
　　合固定。

8　鬃毛：取深咖啡色土揉成長條
　　形，以五支黏土工具的鋸齒紋，
　　壓出水平紋，如圖。

9　另取深咖啡色黏土揉成長水滴
　　形，作為頭頂髮絲，如圖。

10 將步驟9鬃毛與頭頂絲,分別沾黏土專用膠黏於步驟7相對位置。

11 耳朵:取銘黃色黏土揉成短胖錐形,壓扁,以圓形工具壓出內耳弧度,沾黏土專用膠黏於耳朵位置;步驟3頭角也黏入。

12 斑紋:取粉紅咖啡色黏土揉成長條形,壓扁,黏於頭部、身為長頸鹿斑紋。

13 取紅橘色黏土揉成長橢圓形,壓扁,沾黏土專用膠,黏於眼睛下端,表面刺出鼻子以及畫出嘴形。

14 手:取銘黃色黏土揉成細長錐形,沾黏土專用膠黏於手部位置,待乾。

15 作品乾了之後,以壓克力顏料刷出層次。

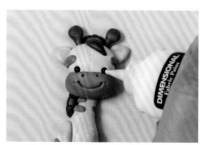

16 以白色凸凸筆點出眼睛反光點。

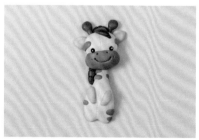

17 完成!

貓咪遙控器盒

使用黏土
粉咖啡色、咖啡色、紅咖啡色、深咖啡色
白色、粉紅橘色

材料&工具
白棒、不沾土工具、彎刀、圓滾棒
文件夾、牙籤、黏土專用膠、木紋壓模
壓克力顏料、平筆、遙控器木盒

1 取壓克力顏料調成粉黃色後，均勻平塗木器表面，待乾備用。

2 將粉咖啡色黏土置於文件夾內，以圓滾棒均勻擀平。

3 以不沾土工具將步驟2上下切平並收順。

4 將步驟3沾黏土專用膠，平黏於步驟1盒上，齊底將三面黏合。

5 以彎刀將黏土表面切條紋裝飾。

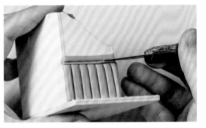

6 取粉咖啡色黏土搓成長條狀，稍微壓扁，黏於步驟5上端後，壓條紋裝飾。

7 取咖啡色、紅咖啡色、深咖啡色黏土，揉成長條繞麻花狀，稍微調合。

8 將步驟7置於文件夾內，以圓滾棒稍微擀為平整。

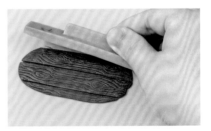

9 取木紋壓模於表面，以並排方式壓出木紋質感。

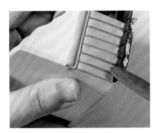

10 分別依木器底座大小裁切，沾黏土專用膠後，黏於木器表面。

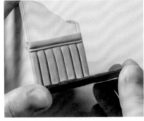

11 木器側邊緣，依同樣方式，黏合木質感的黏土，如圖。

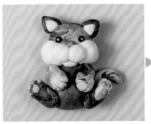

12 參考P.84貓咪製作方式，完成主角以及基本配件後，沾黏土專用膠黏合於木器上，即完成作品。

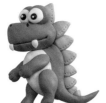

恐龍

使用黏土

淺墨綠色、粉黃色、白色、粉藍綠色

材料&工具

白棒、不沾土工具、彎刀、牙籤
黏土專用膠、五隻黏土工具組
黑色眼珠、白色凸凸筆

1 臉部：取淺墨綠色黏土揉成胖錐形，表面稍微壓平，前後圓端稍微推平，如圖。

2 步驟1預壓出眼睛、鼻子，畫出嘴巴動態及牙齒位置。

3 眼睛：取淺墨綠色黏土揉成圓形，稍微壓扁，壓出眼白凹處；取白色黏土揉成圓形，沾黏土專用膠，黏於眼白位置，鑽洞黏入眼珠，依相同作法製作另一個眼睛。

4 將眼睛下緣沾黏土專用膠，黏於步驟2的臉上端；牙齒：取白色黏土揉成短胖小水滴形，稍微壓平，將胖端推平黏於牙齒位置，以相同作法作出兩齒。

5 身體：取淺墨綠色黏土揉成長胖水滴形，稍微壓扁，尖端往上彎為尾巴動態後，預壓頭部及肚子位置。

6 肚皮：取粉黃色黏土揉成胖長水滴形，壓扁，背面沾黏土專用膠，黏於步驟5肚子位置，並收順。

7 背刺：取粉藍綠色揉成胖水滴形，壓扁，將胖端收平。

8 以不沾土工具裝飾背刺紋路；依相同作法作出大小背刺，由大到小沾黏土專用膠，稍微重疊黏於背至尾部弧度上端。

9 前肢：取淺墨綠色黏土揉成長錐形，前端稍微搓出腳踝弧度。

10 步驟9稍微壓扁，以彎刀壓出腳趾紋路，依相同作法製作另一前肢。

11 後肢：同步驟9搓出腳踝弧度後，拉出腳掌弧度，依相同作法製作另一後肢；將前後肢分別沾黏土專用膠，黏於身體相對位置。

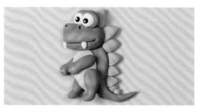

12 再以白色凸凸筆於眼珠位置點出反光點，即完成作品。

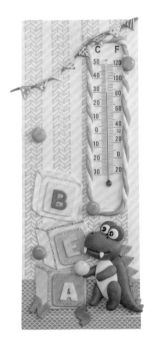

恐龍暖暖室溫計

材料&工具

白棒、不沾土工具、不沾土剪刀、圓滾棒
文件夾、凸凸筆、牙籤、黏土專用膠
英文字壓模、木板、溫度計、紙膠帶
壓克力顏料、平筆、珠珠
五彩膠、凸凸筆

使用黏土

淺（紅、藍、紫、黃、綠、橘）色
粉（紅、藍、黃、綠、橘）色
白色、墨綠色、粉紅色

1　將木板均勻塗上白色壓克力顏
　　料，待乾。

2　以紙膠帶於木板表面黏上牆及地板
　　設計。

3　在溫度計背面塗上黏土專用膠，
　　固定於步驟2木板右上位置。

4　取淺黃色黏土及淺橘色黏土搓成
　　長條形，繞麻花狀後，沾黏土專
　　用膠，裝飾於溫度計框邊。

5　平面積木：將粉紅色黏土置於文件
　　夾內，以圓滾棒擀平後，以不沾土
　　工具切出平面積木的外框形。

6　切好的外框，將邊緣弧度收平
　　順，如圖。

7　以不沾土工具於步驟6表面勾勒出
　　透視邊緣線，如圖。

8　取淺紅色黏土，擀平後，以不沾
　　土剪刀剪出正方形，並將邊緣收
　　平順。

9 在步驟8背面均勻塗上黏土專用膠，黏於步驟7表面，如圖。

10 取粉綠色黏土置於文件夾內，以圓滾棒均勻擀平。

11 取英文字壓模於步驟10黏土表面往下壓。

12 取出英文黏土字後，將邊緣收順，沾黏土專用膠黏於積木表面，同步驟5～12方法，作出其它色平面積木，依續黏於木板表面。

13 三角旗：取粉橘色黏土置於文件夾內，均勻壓平，如圖。

14 取白色黏土揉成小圓形，嵌入步驟13黏土表面作為裝飾圖形。

15 以不沾土剪刀剪出三角形並收順，依相同方法作出其他色的三角旗後，分別沾黏土專用膠黏上。

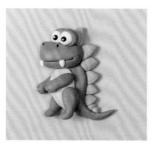

16 參考P.103恐龍作法，依續將恐龍各部位完成，沾黏土專用膠黏於木板表面。

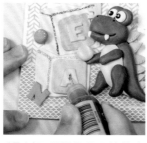

17 以五彩膠及凸凸筆將畫面點綴裝飾。

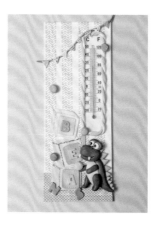

18 即完成溫度計，也可以將動物改為別款動物延伸設計喔！

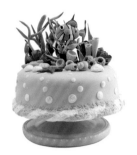

海底世界音樂鈴

使用黏土
淺藍色、白色、銘黃色、紫色、珊瑚紅色
紅色、黃色、綠色、淺綠色、橄欖綠色
粉紅色、淺膚色、淺棗紅色

材料&工具
白棒、七本針、彎刀、不沾土工具、吸管
文件夾、圓滾棒、牙籤、黏土專用膠
粉紅壓模、五彩膠、珠珠、音樂鈴

1　海草：調出深、淺綠色黏土顏色，搓成尖頭長條形並壓扁。

2　扭轉成海草造型：依相同作法作成大小長短不同尺寸。

3　調出粉紅色黏土，揉出長短不一的長條形略彎曲，將其沾黏土專用膠，組合成珊瑚造型，待乾。

4　將淺棗紅色與白色黏土混色，揉成長條形，以螺旋方式扭轉成貝殼造型，再以白棒壓出洞口，待乾。

5　取銘黃色黏土以粉紅壓模壓出星形，稍作動態；以吸管壓出海星花紋。

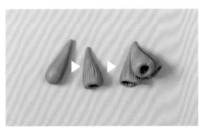

6　長珊瑚：取淺綠色揉成水滴形，以白棒壓出洞形；再以白棒表面壓紋，將二至三個黏成一組，待乾。

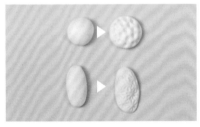

7　硬珊瑚：取白色黏土分別揉成圓形、橢圓形，以粉紅壓模表面壓花紋。

8　短珊瑚：取紫色黏土揉成圓形，以白棒壓出洞形，再以粉紅壓模表面壓紋，將二至三個黏成一組，待乾。

9　細長珊瑚：取銘黃色黏土揉成水滴形，以白棒壓出洞形；二至三個黏成一組，待乾。

10　海珊瑚：調出珊瑚紅色黏土，揉成長條形後壓扁。

11　將步驟10長條形重疊捏出皺褶，作為海珊瑚造型，待乾。

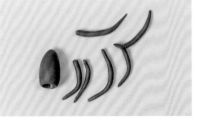

12　調出紫色黏土，分別揉成長條形略彎及胖水滴形，胖水滴形以白棒戳出洞口。

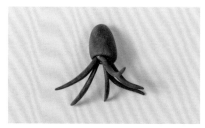

13 步驟12各部位待乾後，一一黏入
　洞內組合。

14 取白色及藍色黏土以10：4比例，
　調出水藍色黏土。

15 將水藍色黏土揉成圓形，置於文件
　夾間以圓滾棒擀平。

16 音樂鈴均勻沾上黏土專用膠，將
　步驟15黏土覆蓋。

17 將黏土往下包覆好，並收順。

18 以不沾土工具沿著邊緣，切除多餘
　下襬黏土，並收順。

19 取白色與水藍色黏土揉成長條
　形，扭轉捲成麻花。

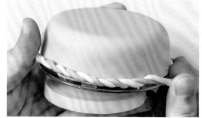

20 將步驟18音樂鈴下緣沾上白色黏
　土專用膠，將步驟19混色麻花環
　繞邊緣。

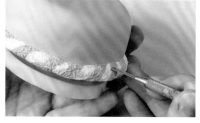

21 以七本針將步驟20的麻花挑出毛
　質感紋。

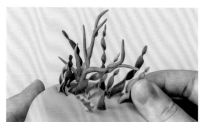

22 趁包覆音樂鈴的水藍色黏土未乾
　時，將步驟1至3海草等配件，依
　續沾黏土專用膠插入。

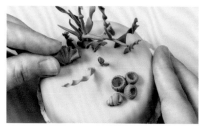

23 再將其他各配件及P.89小丑魚黏
　上，以白色黏土搓成小圓點作為
　裝飾。

24 組合後，以五彩膠裝
　飾即完成。

趣·手藝 88

集合囉！超可愛の
黏土動物同樂會
一次學會基礎製作 × 造型動物 × 實用作品，新手必備 & 必學指南

作　　　　者 /幸福豆手創館 胡瑞娟 Regin 師生合著
本 書 作 品 製 作 /胡瑞娟·呂淑慧·林明芬·廖素華·劉惠文
　　　　　　　　王美惠·陳孟綺
版 面 繪 圖 /黃心如·胡瑞娟
明 信 片 繪 圖 /周薇妮 黏土製作/胡瑞娟
攝　　　　影 /數位美學 賴光煜
發 行 人 /詹慶和
總 編 輯 /蔡麗玲
執 行 編 輯 /黃璟安
編　　　　輯 /蔡毓玲·劉蕙寧·陳姿伶·李宛真·陳昕儀
執 行 美 編 /韓欣恬
美 術 編 輯 /陳麗娜·周盈汝
出 版 者 /Elegant-Boutique 新手作
發 行 者 /悅智文化事業有限公司
郵 政 劃 撥 帳 號 /19452608
戶　　　　名 /悅智文化事業有限公司
地　　　　址 /新北市板橋區板新路 206 號 3 樓
網　　　　址 /www.elegantbooks.com.tw
電 子 信 箱 /elegant.books@msa.hinet.net
電　　　　話 /(02)8952-4078
傳　　　　真 /(02)8952-4084

2018 年 8 月初版一刷　定價 350 元

經銷/易可數位行銷股份有限公司
地址/新北市新店區寶橋路 235 巷 6 弄 3 號 5 樓
電話/（02）8911-0825
傳真/（02）8911-0801

國家圖書館出版品預行編目資料

集合囉！超可愛の黏土動物同樂會：一次學會基礎製
作 × 造型動物 × 實用作品，新手必備 & 必學指南 /
幸福豆手創館 胡瑞娟 Regin 師生合著 .
-- 初版 . -- 新北市：新手作出版：悅智文化發行,2018.08
　面；　公分 . -- (趣手藝 ; 88)
ISBN 978-986-96655-1-3(平裝)

1. 泥工遊玩 2. 黏土

999.6　　　　　　　　　　　　　　107011551

animal's fun club